N'oublie jamais

Gregory Charles

N'oublie jamais

LES ÉDITIONS **LA PRESSE**

Catalogage avant publication de Bibliothèque et Archives nationales du Québec et Bibliothèque et Archives Canada

Charles, Gregory, 1968-

 N'oublie jamais

 ISBN 978-2-89705-167-9

 1. Charles, Gregory, 1968- - Enfance et jeunesse. 2. Charles, Gregory, 1968- - Famille. 3. Chanteurs - Québec (Province) - Biographies. 4. Artistes - Québec (Province) - Biographies. I. Titre.

ML420.C471A3 2013 782.42164092 C2013-940562-3

Directrice de l'édition : Martine Pelletier

Collaboration spéciale : Nathalie Guillet

Directrice de la commercialisation : Sandrine Donkers

Direction artistique : Philippe Tardif

Graphisme et mise en page : Pascal Simard

Révision : Michèle Jean

Photo couverture : OSA Images / Olivier Samson Arcand

L'éditeur bénéficie du soutien de la Société de développement des entreprises culturelles du Québec (SODEC) pour son programme d'édition et pour ses activités de promotion.

L'éditeur remercie le gouvernement du Québec de l'aide financière accordée à l'édition de cet ouvrage par l'entremise du Programme d'impôt pour l'édition de livres, administré par la SODEC.

Nous reconnaissons l'aide financière du gouvernement du Canada par l'entremise du Fonds du livre du Canada (FLC).

LES ÉDITIONS **LA PRESSE**
Présidente
Caroline Jamet

7, rue Saint-Jacques
Montréal (Québec) H2Y 1K9

À ma fille Julia

Ta grand-mère, Julia, était une femme extraordinaire. Je parle d'elle au passé comme si elle nous avait quittés. Ce n'est pas le cas. Elle est toujours vivante. Elle a maintes fois posé son regard sur toi. Elle est venue te rencontrer, le jour de ta naissance. Elle a souri et elle a pleuré en te regardant. Tu as touché son visage avec tes petites mains. Vous vous êtes rencontrées, toutes les deux. Elle t'a vue grandir un peu.

Mais cette femme, Julia, est une ombre. Captive, emprisonnée, sous le joug d'une cruelle maladie qui la prive progressivement de sa mémoire, de ses moyens physiques et intellectuels. Ta grand-mère n'est même plus l'écho de la femme que j'ai connue. Elle est toujours là, mais on dirait qu'elle vit dans une autre dimension. Un voile invisible la sépare de nous. Elle voudrait parler. Elle voudrait te prendre. Je le vois, Julia. Je le sens. Mais elle n'en a plus la force.

Quand tu étais toute petite, elle te regardait pendant des heures, sans flancher, sans cligner des yeux. Ton

9

grand-père, un homme croyant, optimiste à l'extrême, a bien pensé que ton arrivée provoquerait le miracle tant attendu. Il a cru que ton regard, que ton sourire, que tes cris et tes rires allaient fracasser ce mur intangible qui la garde en captivité. Chaque fois qu'il te prenait dans ses bras, Julia, c'était moins pour te cajoler et te serrer que pour te présenter à elle, se servant de toi comme d'un appât pour que ta grand-mère lui revienne, pour qu'elle nous revienne. Pour qu'elle soit libre.

Ils ont tous deux formé une équipe du tonnerre depuis plus de quarante ans. Il ne peut se résoudre à perdre sa coéquipière. Sa foi est forte et il l'aime tant. Voilà pourquoi il espère le miracle.

Moi aussi je me suis battu, Julia. J'ai refusé, au départ, que ta grand-mère souffre et décline. J'ai résisté comme un idiot. Elle était trop vive, trop intelligente, trop vigoureuse pour perdre une si longue et si vilaine bataille. J'ai fait des mots croisés avec elle, me disant que l'effort intellectuel, comme les fortifications autour de la ville d'Alésia, éloignerait l'ennemi. J'ai lu avec elle. J'ai chanté avec elle. Je me suis battu avec le diagnostic, avec la réalité, avec le vide.

Puis j'ai arrêté de me battre. Depuis quelques années, j'essaie simplement de rejoindre ta grand-mère là où elle est. J'essaie de la serrer, de l'aimer, de la toucher. J'essaie de communiquer par un sourire, une caresse, une mélodie ou un pas de danse avec la femme à qui je dois presque tout ce qu'il y a eu dans ma vie avant ta mère et toi.

J'espérais simplement qu'elle aille mieux. Ce n'est pas arrivé, Julia. Ta grand-mère, qui souffre de la maladie d'Alzheimer depuis onze ans, ne va pas mieux. Elle ne va pas bien. Depuis ta naissance, elle a beaucoup changé. Elle ne mange presque plus. Elle a perdu beaucoup de poids. Elle parle peu et de façon incompréhensible. Elle ne veut plus sortir de la maison. Toute la journée, elle marche et elle pleure. Elle fait le tour de sa salle à manger. Elle s'arrête pour regarder des photos de toi, de moi, de ta mère. Elle touche à ces photos, comme si dans son monde, ces clichés de nous étaient plus vrais, plus simples à saisir et à comprendre que nous le sommes en chair et en os.

Ta grand-mère s'éteint lentement.

Comme un fou, j'ai pensé que cette femme, qui a été la plus grande force et la plus importante inspiration de ma vie, serait aussi là pour toi. Je n'ai jamais pensé que le temps allait manquer. Je n'ai jamais pensé que la maladie allait intervenir. Ta grand-mère, étant mon plus grand héros, devait être éternelle.

Je supposais que sa force, sa détermination, sa foi, son courage et ses principes te serviraient, te soutiendraient comme ils l'avaient fait pour moi. J'étais convaincu qu'elle te livrerait, à toi aussi, les sages leçons de vie dont elle avait assaisonné mon enfance. Je le croyais, Julia. Je l'espérais.

La vie en a décidé autrement. Peut-être que si elle m'avait eu plus tôt dans sa vie et que je t'avais eue plus tôt dans la mienne, ta grand-mère aurait pu jouer ce rôle. Mais plus

tôt dans ma vie, Julia, j'étais trop con. J'étais trop fou. J'étais ailleurs. Et surtout, je n'avais pas trouvé ta mère.

Les choses arrivent quand elles arrivent, Julia.

Ta grand-mère a été ma force. Elle a été mon bouclier. Elle a été ma potion magique. Les leçons de vie qu'elle a consignées pour moi, tout au cours de ma vie, constituent mon trésor, mon secret. J'espérais qu'elle te livre ce trésor elle-même, que tu le reçoives de ses mains et de sa bouche. Que cela devienne votre pacte, votre promesse.

Il est trop tard, Julia.

Si la Vie, le Temps et le Ciel refusent de m'accorder cette grâce et de t'accorder ce privilège, alors il me faut être, au meilleur de ma mémoire et de mes capacités, le messager de ta grand-mère. Il me faut être son mandataire, son émissaire.

Voilà pourquoi, avant qu'elle nous quitte et bien avant que tu saches décoder la cassette indestructible que se voudra ce livre, je te dédie les pages qui suivent. Il faut que tu saches, Julia, qui elle a été. Il faut que tu reçoives quelques-unes de ses perles de sagesse, de ses leçons de vie. Il faut que tu sentes à quel point elle a aimé la vie et surtout à quel point elle nous a aimés. Il faut que tu entendes sa musique, que tu reçoives ses mots, que tu retiennes ses prouesses.

Il le faut, Julia, et il me faut faire vite. Avant que la lumière ne s'éteigne dans ses yeux.

C'est mon dernier cadeau pour elle.

C'est mon premier cadeau pour toi.

Ton papa

N'oublie jamais :
you are the boss of you

J'avais sept ans lorsque je me suis présenté à l'école Louis-Colin dans Ahuntsic, à Montréal, pour la première journée de ma première année de classe. Il faisait beau, mais un peu frais dehors. Ce n'est pas un détail. Le temps qu'il faisait importe pour la suite de l'histoire.

Nous habitions à deux coins de rues de l'école et, en cette journée inaugurale, ta grand-mère m'avait laissé m'y rendre tout seul, comme un grand. Il faut que tu saches cependant que la veille, en après-midi, nous avions convenu du parcours que j'allais suivre pour me rendre à l'école et en revenir. De cette façon, en cas d'urgence, nous nous retrouverions sans difficulté. Il faut aussi que tu saches qu'au cours de l'année précédente, je m'étais rendu chaque jour avec ta grand-mère à la même école puisqu'on y trouvait aussi ma classe de maternelle.

Elle m'a probablement suivi discrètement jusqu'à l'école, ce matin de septembre. Il me semble que c'est le genre de choses qu'elle aurait fait. Il me semble en tout cas que ce sera le genre de choses que je ferai avec toi. Le

fait qu'elle me fasse confiance pour me rendre à l'école tout seul donnait à cette première journée de ma première année un côté solennel et grandiose. J'entrais dans le monde des grands. Un monde de découvertes et de savoirs, de nouvelles expériences et de nouvelles amitiés. Un monde auquel je rêvais depuis longtemps. J'ai été déçu. Je m'en souviens. Enfin, je me souviens d'avoir joué dans la cour d'école avec un petit garçon anglophone prénommé Rodney. Il était souriant et timide. Je me rappelle avoir été bousculé par un *tocson* du nom de Roberto Gentil. Oui, Gentil, ironiquement, était son nom de famille. J'allais, à ma grande surprise, découvrir plus tard dans l'année qu'il le portait bien. Mais ce premier matin de classe, ce frisquet matin de septembre, il me semblait être une brute. Un spécimen venu tout droit du mésozoïque supérieur.

Je me souviens également du son de la cloche, une cloche que j'entendais à peine l'année précédente, la classe de maternelle se trouvant de l'autre côté de l'édifice. Tous les élèves avaient été appelés à prendre leur rang et à suivre leur professeur à l'intérieur de l'école. Je me souviens de madame Adjouri. Je t'en reparlerai un jour. Elle était très grande et très souriante. Elle était originaire du Moyen-Orient et c'est son visage que j'allais imaginer, des années plus tard, en découvrant les personnages féminins du *Quatuor d'Alexandrie*, un ensemble de quatre romans que tu voudras peut-être dévorer quand tu seras grande. Elle portait des lunettes. Madame Romano, l'autre enseignante responsable des plus jeunes

élèves, en portait aussi. Je trouvais que c'était rare, des lunettes. Ta grand-maman ne portait pas de lunettes. Ton grand-père non plus. Je ne sais pas pourquoi, mais c'est quelque chose dont je me souviens. Les lunettes de madame Adjouri et de madame Romano. Jusque-là, c'était un premier matin de classe assez ordinaire.

C'est une fois dans l'école que les choses se sont envenimées. Nous devions choisir une case pour y déposer nos effets personnels. Les filles d'un côté, les garçons de l'autre. La bousculade a commencé.

« Tu te mets pas à côté de moi, le nègre. »

« Moi, je ne veux pas le *Nigger Black* autour de moi. »

Nigger Black. Des mots que j'allais entendre toute la journée. *Nigger Black, Nigger Black!*

Dans la bouche des garçons surtout, mais également dans celle de certaines filles.

Des jeunes de sept ans que je ne connaissais pas pour la plupart ne voulaient pas de moi autour d'eux et l'explication qu'ils m'offraient pour justifier cet ostracisme se résumait à deux mots que je n'avais jamais entendus et auxquels je n'avais évidemment jamais réfléchi avant : *Nigger Black*.

Jusqu'à ce moment dans ma vie, je n'avais pas beaucoup réfléchi à la couleur de ma peau. Je savais que les autres autour de moi avaient des peaux au teint différent du mien, mais je n'y pensais pas. Voilà pourquoi il était si choquant et surprenant d'apprendre d'abord que cette différence entraînait un possible rejet du groupe et qu'en plus, cette différence avait une appellation : *Nigger Black*.

Je sens, Julia, qu'il me faut t'expliquer quelques petites choses pour que tu puisses apprécier pleinement cette anecdote dans la vie de ton papa. Ton grand-papa est noir. Il vient des Antilles britanniques. Ta grand-maman est originaire de Saint-Germain-de-Grantham, tout près de Drummondville, au Québec. Quand tes grands-parents se sont rencontrés, en 1965, les couples mixtes (c'est ainsi que l'on nomme les couples formés d'individus qui appartiennent à des races différentes) étaient bien rares. On en voyait peu au Québec. On allait voir pour la première fois l'année suivante, en 1966, un homme blanc embrasser une femme noire à la télévision américaine. Et même si les aventures interstellaires du capitaine Kirk et de l'officier Uhura, responsable des communications à bord du vaisseau *USS Enterprise NCC-1701* de la Fédération des planètes unies, se passaient deux ou trois cents ans dans le futur, une importante partie de la population américaine avait été outrée. Quand tes grands-parents se sont mariés au Québec, en 1967, une vingtaine d'États américains interdisaient toujours légalement l'union d'une personne noire et d'une personne blanche. Le mariage mixte, dans ces États, constituait un crime.

Par conséquent, des petits mulâtres comme moi, il y en avait peu à l'école Louis-Colin dans les années 70. La très vaste majorité des élèves étaient blancs. Aujourd'hui, Julia, il serait sans doute plus difficile de trouver un petit roux au nom purement francophone qu'un petit basané comme moi dans les écoles de ce quartier...

J'étais donc, tu comprendras, le seul petit noir de l'école. De toute l'école. Et des élèves de cette école qui constituaient une majorité de gens différents de moi avaient choisi de rejeter ma différence en la nommant *Nigger Black*.

Cette première journée d'école ne se passait pas du tout comme je l'avais anticipé. Je rêvais d'apprendre, de découvrir, de faire des rencontres, de jouer avec d'autres. À la place, j'étais repoussé, insulté et même bousculé.

J'ai enduré cette humiliation tant bien que mal jusqu'à midi. Je suis rentré à la maison pour le déjeuner (ta mère, qui a vécu en France pendant cinq ans, souhaite que tu apprennes à parler comme les Français alors allons-y pour le petit déjeuner au réveil, le déjeuner à midi et le dîner en fin de journée). J'ai dit à ta grand-maman que je ne souhaitais pas retourner à cette école en après-midi. Je lui ai tout raconté :

« *Nigger Black,* qu'ils m'appellent, maman. Et ils ne veulent pas que leur case soit à côté de la mienne. Ils ne veulent pas jouer avec moi dans la cour. Personne ne me veut, maman. Je ne souhaite pas retourner à cette école. Plus jamais.

— Ta maîtresse, elle est comment avec toi, elle ?

— Très bien, lui ai-je dit. Mais je ne vais pas à l'école pour être ami avec ma maîtresse. *Nigger Black*, maman. C'est comme ça qu'ils m'appellent, ai-je dû lui répéter.

— Ben oui, me dit ta grand-mère. »

C'est tout Julia ! C'est toute la sympathie que j'ai réussi

à provoquer chez elle avant qu'elle ne me retourne à l'école pour l'après-midi.

Rien n'avait changé d'ailleurs au cours de cet après-midi. Le même enfer. Les mêmes injures et surtout le même résultat. Pas d'amis. De la bousculade et du rejet. Je suis rentré à la maison la mort dans l'âme. J'avais tellement hâte d'aller à l'école, de commencer la première année. Voilà que je ne voulais même plus y retourner le lendemain. J'ai tout raconté à ton grand-père qui m'a semblé assez choqué lui aussi. Il écoutait mon récit, me semble-t-il, avec plus de sympathie et de compassion que ta grand-mère. « Est-ce qu'on t'a fait mal ? », m'a-t-il demandé. Ton grand-père ne voulait pas qu'on me bouscule ou qu'on me pile sur les pieds. Ça, c'était clair. Je me sentais comme si ton grand-père avait ses limites et qu'elles allaient dans mon sens : « ON NE TOUCHERA PAS À MON FILS. »

Tu te doutes bien qu'on en avait parlé au souper (pardon, Julia, au dîner). C'était, me semble-t-il, la première fois que je vivais une situation de crise. Il y avait bien eu, la fameuse fois, trois ans plus tôt, quand, insatisfait de l'application des règles de conduite imposées par ta grand-mère, j'avais décidé de quitter la maison. Celle-ci m'avait d'ailleurs aidé à faire mes bagages. Il n'y avait pas beaucoup de place dans mon baluchon pour emporter tous mes jouets, mais elle m'avait tout de même aidé à faire le tri. Elle était assez difficile à cerner, ta grand-mère, ce jour-là. Elle était gentille avec moi, mais n'allait pas reculer au sujet de ses directives et me forçait donc à

suivre la seule route qui m'était possible : la sécession, le départ. Et je suis parti, Julia. Je me suis rendu jusqu'au bout du trottoir. Jusqu'au bout. Et je serais allé bien plus loin, mais je me suis rendu compte qu'avec tous ces jouets dans mon baluchon, il ne me restait pas assez de place pour de la nourriture. Comme j'avais un petit creux, je suis rentré pour la collation. Le ventre plein, les directives de ta grand-maman, aussi injustes aient-elles été, me semblaient plus... digestibles.

Bref, c'était la crise. Et une crise raciale. Je m'attendais à ce que tes grands-parents agissent, à ce qu'ils prennent une décision radicale au nom de leur fils, la prunelle de leurs yeux, le trésor de leur vie. Je m'attendais à un changement d'école ou, du moins, à une visite chez la directrice pour expliquer que le prince de notre petite famille ne pouvait être traité et ne serait pas traité de la sorte.

J'ai été déçu. Il n'y a pas eu de déclaration de guerre ni de décision radicale. Rien, en fait. Je pensais vraiment que cette femme, ta grand-mère, ma maman que j'allais voir chaque fois que quelque chose n'allait pas, qu'un jouet était brisé, qu'un bobo saignait, que mon monde donnait le moindre signe d'écroulement, allait se porter à ma défense. Rien.

Elle ne me paraissait même pas ébranlée.

Je me suis dit, pour la première fois, qu'elle ne pouvait pas comprendre ce que je vivais. Elle ne pouvait pas souffrir comme moi et ne pouvait pas être touchée comme moi par des injures raciales parce qu'elle faisait partie de la majorité. Elle, comme les méchants élèves de

mon école, était blanche. Elle était comme eux et ne pouvait pas comprendre.

C'était troublant comme conclusion parce que je n'avais jamais pensé à ce fossé racial qui existait entre ta grand-mère et moi. Je me voyais comme son fils et je la voyais comme ma mère, un point c'est tout. J'allais être plus grand qu'elle bientôt, mais j'allais un jour être comme elle. C'était mon objectif. Je n'avais jamais pensé au fait qu'elle était d'une autre couleur que moi. Ce n'était pas important pour moi. Ce n'était même pas vrai pour moi. Tu vois, Julia, comme toi, ma mère était blanche, ce qui voulait dire que je l'étais aussi. Ça me semblait évident. Le président Barack Obama, le premier Afro-Américain à être élu à ce poste et qui était président quand tu es née, se déclarait noir et c'était vrai. Mais dans les faits, il était blanc aussi, comme sa mère.

Toujours est-il que je pensais que ma mère me défendrait avec tout son être, qu'elle ne me laisserait jamais avoir mal, qu'elle combattrait toutes les injustices faites à mon endroit.

Rien.

Je suis retourné à l'école le mardi. J'ai eu droit aux mêmes quolibets, aux mêmes injures, aux mêmes insultes et au même ostracisme.

Le soir, j'ai raconté à tes grands-parents ce qui s'était passé au cours de cette deuxième journée d'enfer. Je m'attendais à ce que la cavalerie parentale débarque à l'école le lendemain et à ce que ça chauffe parce que quand ta grand-maman montait sur ses grands chevaux,

il fallait prendre garde. À quatre pieds et onze pouces (c'est ainsi qu'on calculait les tailles dans les années 70), ta grand-mère était redoutable. Au début de l'été précédent, elle avait jeté à la porte un vendeur de fenêtres en aluminium parce qu'il essayait de lui en passer une petite vite avec sa facture d'imprévus. Ta grand-mère était sa propre commission d'enquête, son propre tribunal suprême et ses arrêtés étaient irrévocables. À quatre pieds et onze pouces, ta grand-mère avait agrippé un ado avachi sur un banc d'autobus de la Commission de transport de la Communauté urbaine de Montréal et l'avait enjoint de laisser sa place à une vieille dame, ce qu'il avait fait malgré lui. À quatre pieds et onze pouces, ta grand-mère faisait aussi peur que ton grand-père de six pieds et un pouce. Souvent plus.

Mais ce soir-là, elle n'allait faire peur à personne. Elle n'allait, en fait, rien faire pour régler la crise. Pour régler MA crise.

Il a été convenu, cependant, qu'il faisait froid en ces premiers jours de septembre et que je devrais désormais porter quelque chose sur la tête pour éviter d'attraper la grippe. Pour conclure cette journée de misère, ta grand-maman, loin de pleurer sur mon sort, m'a expliqué que je devrais porter un béret pour aller à l'école et qu'il en serait ainsi jusqu'à ce qu'il soit temps de porter une tuque.

Un béret, Julia. Comme les Français... et d'une autre époque, par surcroît.

À la décharge de ta grand-maman, il faut dire que l'air

était vraiment frais en septembre à cette époque. Il faisait trop froid pour aller à bicyclette en septembre (un privilège que les enfants avaient de la fin du mois de mai à la fin du mois d'août). Il faisait trop froid pour jouer dehors après le coucher du soleil. La rentrée scolaire, c'était vraiment la fin du temps des vacances.

Mais un béret, Julia. Ta grand-maman avait perdu la raison !

Je me suis rendu à l'école le lendemain avec mon béret bleu. J'ai de gros défauts et tu seras aux premières loges pour en témoigner – et en souffrir –, mais une chose que l'on peut assurément dire, c'est qu'à cet âge, j'étais docile. Il fallait parfois discuter avec moi, m'expliquer, me convaincre, me persuader, mais ultimement j'étais docile.

Ce fut une troisième journée d'enfer. Toute la journée, les autres élèves ont ri de moi à cause de mon béret. J'avais l'air *fif*, disaient-ils. J'avais l'air con. J'avais l'air d'un Français du milieu du siècle dernier, d'un épais. Je ne me suis pas fait d'ami cette journée-là non plus. Ni aux cases, ni dans la cour, ni dans la classe. J'ai pleuré, cette fois.

J'ai voulu faire part de mes doléances à ma mère à mon retour à la maison, mais elle avait d'autres chats à fouetter.

Je ne savais plus ce qui me désolait davantage. Les mots racistes, injurieux et insultants des élèves de l'école ou l'attitude désinvolte de ta grand-mère au sujet de tout cela. J'étais ébranlé. Cette première semaine de classe s'avérait un désastre. Je n'avais plus envie d'aller à l'école et je me sentais dans une position d'infériorité par rapport aux autres.

Ce soir-là, j'ai pleuré encore. J'ai pleuré parce que je n'en pouvais plus. Je n'étais pas habitué à l'hostilité et à la violence. Je n'étais pas non plus habitué à l'indifférence. J'étais habitué à l'amour et à l'affection. Le monde était, avant mon arrivée à l'école, un endroit merveilleux où tout était possible. Depuis trois jours, tout était devenu gris. Devant autant de haine, j'ai pleuré. Ta grand-mère m'a pris dans ses bras. Elle s'est assise avec moi et m'a offert la première grande leçon de ma jeune vie :

« Au début de la semaine, Gory, les enfants à l'école se sont moqué de toi et t'ont insulté parce que tu es noir. Puis, on s'est moqué de toi et on t'a insulté parce que tu portais un béret. Tu vois bien, Gory, que peu importe ce que tu es ou ce que tu fais de différent, certains tenteront de t'abaisser, de se moquer de toi, de t'insulter, de te mettre à part. Tout ça, Gory, c'est une occasion pour toi de bâtir ton caractère et de répondre à l'une des questions les plus importantes de ta vie, de la vie : "Qui va décider dans ta vie ?"

« Pour faire plaisir aux autres, tu peux décider de ne pas porter ton béret. Si c'est ce que tu veux, tu peux le faire, mais alors les autres auront gagné et ils auront décidé pour toi de ce que tu fais et de ce que tu veux dans ta vie. Mais pour ce qui est de ta peau, tu n'y peux rien. Que vas-tu faire pour leur faire plaisir, pour te soumettre à eux, pour faire partie du groupe ? Ou alors tu peux décider d'être celui qui décide de sa vie et de ses choix. Tu peux porter fièrement ta peau et ton béret et rire avec ceux qui t'humilient. Tu verras qu'ils perdront

leur pouvoir sur toi quand tu assumeras qui tu es et ce que tu fais. Si tu ris et que tu ne te choques pas, si tu assumes ce que tu es et ce que tu fais, les autres n'auront aucun pouvoir sur toi. N'oublie pas, me dit enfin ta grand-mère qui parlait souvent en anglais quand le sujet était très sérieux : *You are the boss of you.* »

Je suis retourné à l'école le lendemain, Julia, décidé de vivre selon cette règle. Je serais désormais le patron de ma vie. Il a fallu quelques jours mais, peu à peu, les quolibets et les injures ont cessé. Il était inutile de tenter d'insulter un garçon qui de toute façon allait faire ce qu'il avait envie de faire et qui riait des insultes. Ta grand-mère avait raison. Je me suis fait beaucoup d'amis et suis devenu très populaire à l'école. Je me suis rendu compte que les élèves plus gros, plus petits ou plus grands que les autres, que ceux qui portaient des lunettes épaisses étaient aussi victimes de quolibets et d'injures. Je m'y suis toujours opposé et me suis lié d'amitié avec ceux qui étaient mis à l'écart.

Ce premier enseignement de ma mère allait me servir beaucoup et souvent. Je faisais ce dont j'avais envie. J'ai fait des choix d'activités qui avaient tout pour amuser les garçons de mon école et pour mener à mon exclusion de leur groupe. J'ai fait du ballet (j'étais le seul garçon dans une classe de trente filles) et de la danse à claquettes (j'étais le seul garçon dans une classe de quinze filles). J'ai aussi chanté avec la chorale de l'école Louis-Colin (j'étais le seul garçon dans un chœur de soixante-dix filles). Les autres n'étaient même pas tentés de rire de

moi. J'étais noir, je portais un béret à l'automne et j'étais imperméable aux quolibets et aux injures. Comment ne pas être ami avec un tel garçon !

Je n'ai jamais eu le cœur d'avouer à mes camarades de classe que ta grand-mère m'appelait Gory, cependant. Pire encore, elle m'appelait souvent son « petit crotton ». Ce genre de surnoms était réservé à la *Boss* du *Boss*.

Tacet. Ta grand-mère aimait beaucoup la musique et se servait souvent de chansons pour appuyer ses maximes et ses adages. Ainsi elle t'aurait sans doute proposé d'écouter la chanson *Je suis comme je suis* chantée par Juliette Gréco. Elle t'aurait aussi dit que cette Gréco a vécu toute sa vie selon le titre de cette chanson.

Avant d'être ma mère...

Ta grand-mère était une femme très croyante, Julia. Pour comprendre ses motivations et ses instincts, il est important que tu saches dans quel environnement elle est née et a vécu. Elle était la dernière de trois enfants tous venus au monde dans les années 1930, le fruit d'une relation exceptionnelle entre ton arrière-grand-mère Eva et ton arrière-grand-père Maurice. Il était manœuvre et n'avait fait qu'une deuxième année à l'école. Elle était institutrice. Ils étaient évidemment différents. Il était manuel et sans instruction alors qu'elle était scolarisée et savante. Ils avaient apparemment quatre choses en commun : le respect de leurs parents, l'amour de la musique, la foi et l'ambition que leurs enfants aient beaucoup plus qu'ils n'avaient eu. Tu ne seras donc pas surprise d'apprendre que ta grand-mère était animée de ces mêmes principes fondamentaux. Elle vouait à sa mère un inébranlable respect.

Je crois que tes arrière-grands-parents n'ont pas aimé leurs enfants de façon égale. Leur première fille, ta grand-

tante Raymonde, les remplissait de fierté parce qu'elle réussissait superbement bien à l'école et qu'elle était douée en tout. Ton grand-oncle Bernard, pour sa part, semble avoir été le favori de ses parents. Ta grand-mère était donc souvent sous-estimée. C'est une impression. Je n'y étais pas.

Malgré tout, elle serait morte criblée de balles pour sauver ton arrière-grand-mère et n'aurait jamais accepté qu'on en parle en mal. Elle aurait aussi rappelé à qui veut l'entendre que ton arrière-grand-père était l'homme le plus tendre au monde. Elle t'aurait raconté que s'il n'était jamais sorti du Québec, il connaissait néanmoins tous les coins de la terre, amoureux d'opéra et d'histoire qu'il était. Elle t'aurait raconté que cet homme, qui vouait le plus grand respect à Rusty Staub, Maurice Richard, Jean Béliveau et Édouard Carpentier (parce que c'était le seul lutteur qui parlait bien), était l'homme le plus droit dans l'univers. La promesse d'une entrée de garage bien asphaltée ou d'un quelconque avantage personnel ne serait jamais parvenue à acheter son vote en faveur de l'Union nationale (ce parti provincial du vingtième siècle a souvent été accusé d'accorder des faveurs à ceux qui votaient pour lui). *He was the boss of him.* Ta grand-mère respectait ses parents.

Ta grand-mère est née dans un Québec catholique pratiquant. Elle allait à l'église tous les dimanches évidemment. Mais elle y allait tous les jours pendant le mois de Marie, durant l'avent, pendant le carême. Ta grand-mère servait la messe, chantait à la messe, jouait à la

messe. Elle priait tous les jours pour ses parents, pour sa sœur et son frère, pour les pauvres gens d'Afrique et de Chine et pour l'âme de tous ceux qui attendaient d'entrer au ciel. Ta grand-mère allait à confesse avouer des péchés superficiels qu'elle n'avait probablement pas commis de toute façon. Elle faisait le chemin de croix. Elle récitait le chapelet, elle le chantait parfois. Mais de façon encore plus importante, ta grand-mère avait la foi. Elle croyait, même jeune, à quelque chose de plus grand qu'elle et plus grand que tout. Elle croyait que quelque chose engendre tout ce qui est bien et tout ce qui est beau et qu'elle pouvait, par ses mots, ses gestes et ses pensées, servir de véhicule à tout ce bien.

C'est sa foi et son éducation qui la poussaient à préparer la place du mendiant ou du passant au bout de la table familiale. C'est cette foi et son éducation qui la poussaient à ramasser des sous pour les pauvres du village et pour les démunis du bout du monde. C'est sa foi et son éducation qui l'engageaient à ne pas décevoir ses parents et à faire tout en son pouvoir pour répondre à leurs attentes. Elle savait que le plus grand espoir de son père et de sa mère, c'était de la voir réussir. Évidemment, elle allait vouloir la même chose pour ses enfants.

Quand elle a appris qu'elle était enceinte de moi, ta grand-mère était surprise. Ton grand-père te racontera peut-être un jour que ta grand-mère et lui se sont mariés le 13 mai 1967, en l'église Notre-Dame-de-la-Salette de Montréal. Il te racontera, je l'espère, qu'ils sont partis en voyage de noces à Nassau, mais en compagnie de ta

grand-tante Raymonde. Ils ne sont pas partis seuls! Je ne sais pas où et comment ils ont trouvé le temps de lui échapper, mais toujours est-il que ta grand-mère est fort probablement revenue enceinte. Ton grand-père était ravi. Il voulait douze enfants. Ta grand-mère en voulait un seul. Nous avons été un. Elle lui a dit : « J'ai eu le premier. Tu peux avoir les onze autres. »

Bref, quand ta grand-mère a appris qu'elle était enceinte, elle s'est mise à lire. Toutes sortes de choses. Et dans toutes sortes de langues. Elle s'est dit qu'elle ne voulait pas être la limite de son enfant, garçon ou fille, et a donc décidé de se parfaire. Comme ses parents, elle souhaitait plus que tout que sa progéniture profite de plus, obtienne plus, espère plus et reçoive plus qu'elle avait reçu.

N'oublie jamais : quand Dieu donne un talent, il dicte un devoir

Tu comprendras avec les années à quel point la musique est présente dans l'histoire de notre famille. Ton arrière-grand-mère enseignait le piano et le chant. Ta grand-tante Raymonde était l'organiste du village et a eu une carrière de chanteuse lyrique (une carrière qui n'était pas vraiment compatible avec son amour de la cigarette...). Ta grand-mère aura eu, quant à elle, l'insigne honneur d'être le premier professeur de piano de ton papa.

Mes plus vieux souvenirs sont empreints de musique. Je revois tes grands-parents danser et chanter ensemble tout en cuisinant. Je revois ton grand-père chanter des chansons des îles lors de fêtes à la maison. Et il m'arrive souvent de repenser à ta grand-mère dans les bras de qui je me blottissais si souvent et qui me chantait des chansons classiques, des airs d'opéra, des chansons tirées de films américains et des chansons de Nat King Cole.

Ta grand-mère chantait toujours. Un mot suffisait pour déclencher sa mémoire musicale. Le mot « voilà » venait avec le *Voyage au Canada* de Charles Trenet. La sonnerie du

téléphone provoquait un *When I'm Calling You*, extrait du *Indian Love Call* de Jeannette MacDonald et Nelson Eddy. Et chaque fois qu'elle prenait ma main, elle entonnait *Stranger in Paradise*, tiré de la comédie musicale *Kismet* et basé sur une mélodie d'Alexandre Borodine.

Tu comprends à présent pourquoi tu écoutes autant de musique depuis ta naissance. Tu comprends aussi pourquoi la musique était inévitable dans la vie de ton papa... et dans la tienne.

Quand j'étais petit, donc, nous chantions tous les jours. Nous dansions tous les jours. Un jour, ta grand-mère m'a demandé si je voulais jouer du piano. J'avais sept ans. J'ai dit oui. Il me semblait que c'était une évidence. Je ne savais pas tout à fait dans quoi je m'embarquais.

J'ai donc commencé à jouer en février 1975. Quelques mois plus tard, je remportais les Concours de musique du Québec et me rendais à la finale des Concours de musique du Canada. Quelle aventure et quel plaisir! Plein de madames qui me prenaient les joues et me disaient à quel point j'avais du talent. Et plus que tout, des applaudissements. C'est en 1975 que je suis devenu un accro des applaudissements. Ce succès fulgurant, je le devais en grande partie à un professeur du nom de Rita Gilbert. Je n'oublierai jamais son nom parce qu'elle était gentille, qu'elle était passionnée de musique et parce qu'elle me demandait sans cesse de retenir le rythme, de faire les *ritenutos*, mot qui commençait par les mêmes lettres que son prénom. Elle était toujours épuisée à la fin de mon cours. Elle essayait de profiter des rares

moments où j'arrêtais de jouer pour me donner des directives. Il lui arrivait de devoir prendre mes mains dans les siennes et de les retenir pour qu'elle puisse dire deux mots. Quand, par malheur, elle comparait la pièce que nous travaillions à une autre, je me lançais immédiatement dans cette dernière. J'étais infatigable. Elle, non.

L'autre responsable de mes succès, c'était ta grand-mère. Madame Gilbert m'enseignait une fois par semaine. Ta grand-mère m'enseignait plusieurs fois par jour. Elle apportait des corrections aux partitions de musique pour permettre à mes petites mains de jouer plus de notes. Elle avait l'habitude des petites mains; elle en avait. Elle achetait des disques pour que j'entende comment les grands artistes jouaient le même répertoire, elle faisait des dessins, inventait des histoires autour de chacune des œuvres.

Ta grand-mère était mon commandant. Elle me faisait répéter tous les jours. Je dis qu'elle me faisait répéter parce que sans elle, je ne l'aurais jamais fait. Je n'aimais pas ça, Julia. J'aimais jouer. J'aimais les madames qui prenaient mes joues et me disaient que j'étais extraordinaire, j'aimais la musique elle-même, mais je n'aimais pas du tout l'effort qu'il fallait pour la connaître, la maîtriser. Heureusement qu'il y avait ta grand-mère. Tous les jours, je cherchais une façon d'échapper au supplice. «J'ai mal aux doigts, maman!» «J'ai mal au dos...» «C'est ma fête!» Rien à faire. Elle était déterminée et imperturbable. Il fallait jouer une heure par jour au minimum. Tous les jours, y compris la fin de semaine, l'été, Noël, le

jour de l'An et, évidemment, le jour de mon anniversaire.

Tu te diras peut-être qu'elle exagérait. Qu'elle faisait erreur. Qu'elle aurait peut-être dû me laisser tranquille et me laisser répéter quand j'en avais envie. Qu'elle aurait dû me laisser tranquille le jour de Noël, l'été et le jour de mon anniversaire. C'est ce que les autres parents disaient. Ils lui disaient qu'elle avait tort de me forcer à jouer et qu'un jour je lui en voudrais. Ta grand-mère n'avait rien à faire de ce que les autres pensaient. *She was the boss of her.*

Et puis elle savait ce qu'elle faisait. Elle savait que j'avais du talent, que j'aimais beaucoup la musique. Elle me demandait régulièrement si je voulais toujours jouer de la musique, ce à quoi je répondais toujours oui. C'était vrai. J'aimais tellement jouer. C'était répéter qui était mon calvaire. Et le temps aussi. C'est long une heure par jour quand tu as sept ou huit ans! Mes amis (j'en avais tout plein d'amis maintenant que tout le monde acceptait ma couleur et mon béret) venaient cogner à la porte après l'école ou la fin de semaine pour aller jouer au hockey ou au baseball. Ta grand-mère leur répondait que je serais disponible après mes répétitions.

« À quelle heure, madame Charles, demandaient-ils?

– Quand il aura fini, disait-elle. »

L'été c'était pire parce qu'avant de pouvoir jouer dehors, il fallait que je répète au piano, que je fasse une dictée de français et une d'anglais, que je lise un chapitre d'histoire et que je fasse des mathématiques. Me suis-je déjà révolté, te demandes-tu? Oui. Certains jours, je cherchais des façons d'échapper à mon heure de répéti-

tion. Ta grand-mère perdait alors patience. Je me souviens des quelques fois où elle a pris toutes mes partitions de musique pour les jeter aux ordures. Je me souviens d'avoir fixé le gros recueil de sonates de Beethoven ou de Haydn et m'être dit que si je les laissais là, ce serait la fin de la musique dans ma vie. Je me souviens aussi de m'être dit que je ne souhaitais pas décevoir ma mère ainsi. Ce peut être un puissant élément de motivation que de ne pas vouloir décevoir. Après tout, c'est pour les mêmes raisons que ta grand-mère persistait. Elle ne voulait pas que je sois déçu. Que j'abandonne parce que je ne progressais plus. Que j'abandonne et que je le lui reproche dix ou vingt ans plus tard.

Ainsi, les partitions ne séjournaient jamais bien long-temps dans la poubelle... La volonté de fer de ta grand-mère finissait toujours par triompher. Quelle patience il lui a fallu! Elle était tenace et constante parce qu'elle savait ultimement que je voulais jouer du piano. J'avais le talent et l'amour de la musique. Je n'avais pas la passion. Tu comprendras plus tard dans ta vie que la passion vient avec la souffrance. D'ailleurs, ce sont des mots de la même famille étymologique. Être passionné, c'est être prêt à souffrir pour quelque chose.

Le jour de mon huitième anniversaire, ta grand-mère m'a servi une leçon qui allait m'être utile toute ma vie. Mes amis étaient invités à un *party* pour mon anniversaire. Nous vivions alors dans une modeste maison, mais jouissions d'un sous-sol presque fini, idéal pour des fêtes d'enfants. Tous les copains étaient là, même le redou-

table Roberto Gentil qui m'avait tant fait souffrir l'année précédente. C'était la fête. Tout le monde s'amusait quand ta grand-mère m'a rappelé que je n'avais pas encore répété dans la journée. Elle m'a alors laissé un choix : on invitait mes amis à s'en aller tout de suite pour que je puisse répéter ou alors je laissais mes amis s'amuser avec mes nouveaux cadeaux pendant que je faisais mon heure de piano. Les deux options me semblaient aussi détestables l'une que l'autre. Mais j'ai finalement choisi de répéter pendant que mes amis jouaient au sous-sol.

C'est long, une heure, quand on entend ses amis s'amuser tout près... Il me semble avoir versé une larme ou mille et jeté un regard accusateur en direction de ta grand-mère. Mes amis trouvaient tous qu'elle était un bourreau. Leurs parents n'étaient jamais aussi sévères. Ta grand-mère a bien senti que j'étais malheureux et elle aurait bien pu choisir de me laisser jouer avec mes amis. Rien que pour me faire plaisir. Rien que pour améliorer sa réputation. À la place, elle a pris mes mains dans ses mains et elle m'a dit ceci : « N'oublie jamais, Gory, quand Dieu donne un talent, il dicte un devoir. Et toi, Gory, tu as beaucoup de devoirs. »

C'est un petit quelque chose, une petite périphrase de sagesse qu'elle avait ramassée chez mon nouveau professeur de musique, sœur Simone Martin. Elles faisaient une bonne équipe, ces deux-là. Sœur Simone enseignait, à l'époque, au grand pianiste Louis Lortie, mais ce n'était pas ce qui avait décidé ta grand-mère à me confier à elle. Elle lui avait simplement demandé, en guise d'introduction :

« Quand mon fils ne veut pas pratiquer, qu'est-ce que je peux faire à part de l'étamper sur un mur ?

— Confiez-le-moi, avait simplement répondu la religieuse. »

Elles n'étaient pas au bout de leurs peines, ni l'une ni l'autre.

Enfin, le jour de mon huitième anniversaire, le 12 février 1976, alors que mes amis jouaient avec mes cadeaux et mangeaient du gâteau de fête, j'étais assis au piano avec ta grand-mère parce que « quand Dieu donne un talent, il dicte un devoir ».

Ce n'est pas si original comme devise. Peter Parker, personnage de bande dessinée connu aussi sous l'héroïque vocable d'homme-araignée (Spiderman), trouve sa motivation d'origine dans une phrase semblable prononcée par Ben Parker, son oncle mourant : « *With great power comes great responsibility* » (un grand pouvoir implique de grandes responsabilités). Ça revient au même. Mais la différence, c'est que Ben Parker dit ça à son neveu qui a dix-sept ans. Ta grand-mère, elle, l'a dit à son fils d'à peine huit ans. Et si elle me l'a dit à ce moment de ma vie, c'est qu'elle pensait que j'allais comprendre. Elle me parlait toujours comme si j'allais comprendre. Elle ne parlait pas à un bébé, ni à un garçon de huit ans, mais à son fils. Et si je ne comprenais pas tout, tout de suite, elle devait se dire que les mots allaient mûrir en moi et que ça servirait plus tard. Une autre différence, c'est que Peter Parker peut tisser des toiles, se projeter d'un gratte-ciel à un autre et sauver des vies,

alors que ta grand-mère parlait du superpouvoir de jouer du Beethoven sans faute.

Mais la plus importante différence, Julia, c'est que les dernières paroles de Ben Parker s'adressent à son neveu qui est déjà orphelin et qu'il s'agit là de personnages d'une bande dessinée, alors que ta grand-mère formulait son *credo*, peut-être pour la première fois, le jour de mon huitième anniversaire. En disant : « Quand Dieu donne un talent, il dicte un devoir », elle se disait aussi : « Quand Dieu te donne un enfant, il te donne l'ultime responsabilité de l'aimer, de le guider et de lui permettre de déployer tous ses champs d'intérêt et toutes ses habiletés ».

Ta grand-mère, Julia, avait en une seule phrase et à un moment déterminant de ma vie, résumé toutes les motivations de ses propres parents et formulé notre mission à tous les deux.

Mes amis sont restés pour le souper (je veux dire le dîner) et nous nous sommes bien amusés avec ma toute nouvelle piste de course, dont un tronçon avait été, hélas, endommagé au cours de l'après-midi pendant la répétition de piano...

Quelques mois plus tard, je remportais la grande finale des Concours de musique du Canada. Je faisais le plein d'applaudissements et de madames qui me serraient les joues en saluant mon grand talent. J'étais invité à jouer à plusieurs reprises au cours d'événements diplomatiques et culturels dans le cadre de la tenue des Jeux olympiques à Montréal. J'étais aussi invité, pour la première fois, à la

télé québécoise pour parler de musique et de mes succès. Je ne me souviens plus de l'émission. Je crois que c'était *Toute la ville en parle*.

N'oublie jamais, Julia, que ces succès étaient surtout ceux de ta grand-mère. Sans sa volonté, sa ténacité, sa discipline et sa rigueur, ils n'auraient pas existé.

Tacet. Ta grand-mère aurait sans doute souhaité que tu écoutes deux chansons en rapport avec cette histoire. La première, une chanson de Jean-Pierre Ferland de 1969 devenue un énorme succès dans la bouche de Ginette Reno en 1976, l'année de mon huitième anniversaire : *Un peu plus haut, un peu plus loin*. Et l'autre, une chanson interprétée entre autres par Frank Sinatra qui s'appelle *All the Way*. Pas *My Way*, mais bien *All the Way*. Ta grand-mère a incarné ces deux chansons à merveille.

Ton grand-père

Ton grand-père, celui qui, malgré ton jeune âge et ta bouche toujours vierge de dents, veut te faire manger des ailes de poulet jerk et des rôties au cari relevé, est un homme exceptionnel. Il est originaire de Trinidad, une petite île des Antilles (Trinité-et-Tobago pour ceux qui, occasionnellement, annoncent la météo pour cette partie du monde à la télé).

Ton grand-père est l'un des onze enfants du couple qui ont survécu aux maladies infantiles si fréquentes dans la première moitié du vingtième siècle. Fils d'un homme (Sydney Evericious Charles) mesurant six pieds et cinq pouces, affranchi et devenu gardien de prison, et d'une femme enjouée (Georgiana Charles), mesurant six pieds, libre et indépendante. Oui, Julia, ton arrière-grand-mère était plus grande que ton père. Tu sauras que ce n'est pas drôle. Quand ton arrière-grand-mère demandait quelque chose, je t'assure que j'accourais.

Ton grand-père était, selon toute vraisemblance, un enfant docile et curieux, serviable et volontaire. Comme

ta grand-mère, il a grandi dans une famille catholique et pratiquante. C'est à l'église qu'il a appris à chanter, à prier et à partager. Parce qu'il fallait partager à Trinidad. Tes arrière-grands-parents étaient très pauvres, Julia. Ils n'avaient rien. Rien que onze bouches à nourrir. Onze bouches géantes (ton grand-père à six pieds et un pouce était le plus petit garçon de la famille). Ton grand-père, enfant, n'a jamais eu un vêtement à lui. Il n'a jamais eu un jouet ou un livre à lui. Il n'a jamais appris à faire de la bicyclette. Il n'en avait pas. Il jouait au soccer avec des roches. Je te le raconte non pas pour te faire pleurer, mais pour que tu saches qu'il fut un temps où n'avoir rien signifiait exactement cela : avoir rien. Et pour ajouter à la pauvreté, ton arrière-grand-père est décédé quand ton grand-père n'avait que treize ans. Tu imagines ce que cela signifiait pour ton arrière-grand-mère ? Onze enfants à élever. Il paraît que c'est ton grand-père qui a joué le rôle de père substitut. Il était le plus sérieux, le plus attentif, le plus altruiste. C'est pour ces raisons que ton arrière-grand-père avait fait promettre à sa femme de tout faire pour que ton grand-père puisse aller à l'école et jusqu'à l'université.

Ton grand-père était donc orphelin de père à treize ans et n'avait aucune intention de le décevoir. C'est ainsi qu'il est parvenu à poursuivre ses études, à l'Université de San Francisco, au beau milieu des années 60 et des mouvements pour les droits civils menés par Martin Luther King, engagé dans toutes sortes de luttes pour la justice et pour l'égalité de tous les citoyens américains.

Quand, venu participer à une rencontre de militants pour les droits civils et visiter sa sœur aînée, ton grand-père s'est retrouvé à Montréal, en janvier 1965, il avait vingt-cinq ans. Il ne savait pas encore ce qu'il allait faire de sa vie, mais ce qui était clair, c'est qu'elle servirait à quelque chose. Il était fort, grand, mince, souriant et prêt à changer le monde ou du moins à l'aider à tourner plus rondement. Avec lui venait tout l'espoir du soleil des Caraïbes.

Ton grand-père était aussi un peu insouciant et pas très ponctuel. Ça vient aussi avec le soleil des Caraïbes, paraît-il. Il a beaucoup changé au contact de ta grand-mère. Il est lent, mais beaucoup, beaucoup, beaucoup moins lent que lorsque j'étais tout petit. Ce n'est pas de sa faute, Julia. Il vient d'une île où le temps ne s'écoule pas de la même façon qu'ailleurs.

Ton grand-père, donc, a rencontré ta grand-mère, en 1965, à Montréal. Il participait à une soirée dans Pointe Saint-Charles, où tu habites maintenant, Julia. Il souhaitait terminer sa soirée en allant danser. On lui proposa de se rendre sur « la Sainte-Catherine » et on lui parla du Copacabana. Il s'y est rendu et a rencontré ta grand-mère. Enfin, il s'est littéralement enfargé sur ta grand-mère. Ils se sont mis à danser, ont constaté qu'ils partageaient un grand amour de la musique et de la danse et se sont bien amusés. À la fin de la soirée, ils se sont retrouvés dans un deli voisin, un resto qui s'appelait Ben's, mais qui n'existe plus aujourd'hui. Ils ont commandé chacun un café pour une valeur de 30 ¢ (un billet de cinéma coûtait 15 ¢ et aujourd'hui, 15 $). Ton grand-père a laissé un pourboire d'un dollar. Ta grand-mère

l'a tout de suite interpellé : « Es-tu malade ? Est-ce que tu essaies de m'impressionner ? Pourquoi laisser autant d'argent en pourboire ? Qu'est-ce que c'est que ce gaspillage ? » Ce à quoi ton grand-père lui a répondu que c'était son argent et qu'il entendait le dépenser comme il voulait. Ta grand-mère n'était pas du tout impressionnée et l'a semoncé : « Et si tu devais avoir un fils qui a du talent en musique ou en sport et qui requiert des cours de perfectionnement, des voyages, des instruments spéciaux, dilapiderais-tu ton argent comme ça ? »

Ton grand-père était probablement sans voix. Mais intrigué. Assez intrigué pour demander s'il pouvait revoir ta grand-mère le lendemain. Elle accepta et lui expliqua qu'elle travaillait pour une compagnie d'assurances appelée la USF&G dont les bureaux étaient situés au coin des rues Peel et d'un boulevard qui, à l'époque, s'appelait Dorchester, mais qui a depuis pris le nom de l'un des plus grands et des plus passionnés premiers ministres de notre province. Elle lui expliqua qu'elle finissait à 5 heures et qu'elle l'attendrait en bas jusqu'à 5 heures et 1 minute. S'il tardait, elle n'y serait plus. Ton grand-père, qui fonctionnait toujours à l'heure des Antilles, s'est pointé à la bonne adresse, mais à 5 h 15. Ta grand-mère n'y était plus. Elle avait quitté les lieux depuis treize minutes. S'il souhaitait la revoir, il allait devoir la trouver. Et être plus ponctuel.

Il a corrigé le tir et un jour, il a tout quitté pour venir l'épouser et vivre avec elle ici, dans notre pays de neige, de froid et de liberté.

N'oublie jamais :
ton prénom t'appartient

Ta grand-mère, Julia, était la fille d'une institutrice, d'une enseignante. Pas surprenant que l'éducation ait été sa priorité quand est venu le temps de s'occuper de ton papa. Ta grand-mère savait que pour réussir à l'école, il fallait aimer aller à l'école, il fallait aimer apprendre et il ne fallait pas prendre de retard. Parce que quand on prend du retard par rapport aux autres étudiants dans la classe, on se décourage, on camoufle les choses qu'on ne sait pas, on perd l'intérêt et on décroche. Ta grand-mère ne voulait pas que cela se produise. Elle soutenait que ton papa était très capable de réussir à l'école. Elle prétendait qu'il était assez intelligent pour comprendre et assez articulé pour poser des questions. Elle insistait d'ailleurs sur l'importance des questions. Elle pouvait juger de l'importance de ce qui s'était passé à l'école non pas par la nature des choses que j'avais apprises, mais par la cohérence et la pertinence des questions que j'avais posées. « As-tu posé de bonnes questions ? », me demandait-elle chaque jour.

Mais le plus important, et elle le savait, c'était la constance de l'effort. Et pour cela, il était primordial de travailler autant sinon plus à la maison qu'à l'école. Pas de répit donc, Julia. Le travail commençait dès mon retour à la maison. Ta grand-mère entretenait un meilleur rapport avec mon sac d'école qu'avec moi. C'était un sac superbe en cuir bleu qu'elle avait rapporté du Portugal. Quand tes grands-parents revenaient de voyage, ils me rapportaient toujours quelque chose qui avait une valeur pédagogique. Jamais de bébelles. Une carte géographique, un globe terrestre, une pièce de monnaie à l'effigie d'un personnage historique. Un sac d'école.

Enfin, dès que j'arrivais, elle prenait mon sac d'école dans ses bras, elle l'embrassait et l'ouvrait pour en déballer le contenu. Elle était évidemment intéressée à savoir ce qu'il y avait à faire comme devoirs et ce qu'il y avait à apprendre comme leçons. C'est ainsi que ca se passait, Julia, quand j'étais petit garçon. Je quittais l'école du quartier pour arriver à l'école de la maison.

Je sais que certains de mes amis, eux, entraient à la maison, savouraient une collation pendant qu'ils regardaient la télé puis jouaient dehors. Ce n'est qu'après le dîner qu'on leur proposait de se mettre au boulot et de faire leurs travaux. Ça ne marchait pas comme ça chez les Charles. Il fallait s'y mettre immédiatement. Ta grand-mère semblait savoir quelque chose que tous ignoraient à propos de la fin du monde et des secrets du calendrier maya. Il ne fallait surtout pas respirer et prendre son temps... Pour ta grand-mère, chaque minute d'oisiveté

me conduisait tout droit à la paresse et au retard. Je n'avais pas le choix, Julia. Il fallait que j'obéisse, que je suive cette locomotive, cette horloge suisse qu'était ta grand-mère.

J'ai donc pris l'habitude de collaborer avec elle. Je lui dressais, dès mon arrivée à la maison, une liste claire et détaillée des travaux que j'avais à exécuter. Je lui soumettais le plan d'action que je comptais suivre pour réaliser les travaux avec précision et efficacité. Ta grand-mère aurait été très efficace comme responsable de chantier, comme général d'armée ou comme vérificatrice générale d'un pays, d'un État, d'une province ou d'une ville. Elle était une comptable et un caporal dans une robe de mère au foyer. Souvent, c'était une jaquette.

Un soir, Julia, j'avais terminé mes travaux assez tôt. J'avais tout remis dans mon sac d'école. Je l'avais ensuite posé tout près de la porte de sortie de notre maison. Ta grand-mère était au téléphone et il me semblait que pour une fois, je pourrais aller me coucher sans que ta grand-mère vérifie la qualité des mes travaux.

Il n'en fut rien. Une heure plus tard, ta grand-mère m'appelait, brandissant un des mes travaux dans sa main droite. Il s'agissait d'une recherche sur les peintres impressionnistes, rédigée sur des feuilles mobiles, à double interligne (Tu vois, Julia, avant l'arrivée des ordinateurs, les étudiants rédigeaient leurs travaux à la main, à l'aide de stylos à l'encre, sur du vrai papier. Je finissais le secondaire quand les ordinateurs ont commencé à faire leur apparition. Le Vic-20, le Commo-

dore 64, le Macintosh 128k de Apple. Je parle bien de k. Pas de megs.) M'attendant au pire et prêt à recevoir la liste des raisons pour lesquelles ce travail, mon travail, était déficient, je pris un air de contrition. Il me semblait – comme l'affirme Stevie Wonder dans sa chanson *I Wish* – que ta grand-mère allait être plus clémente et miséricordieuse si, de façon préventive, j'avais l'air repentant.

« Tu as oublié d'écrire ton nom au haut de la première page », m'a alors dit ta grand-mère.

Ouf! Si ce n'était que ça. J'ai fait un pas vers l'avant, tendant la main, prêt à corriger cette erreur purement administrative et à retourner à mes loisirs.

« J'imagine que tu n'écriras que ton prénom sur ce travail, a-t-elle ajouté. N'oublie jamais que ton père et moi partageons le même nom de famille que toi et NOUS, nous ne remettrions jamais un travail aussi médiocre. Ton prénom en revanche t'appartient. Tu peux faire ce que tu veux avec. »

Wow! Elle était nouvelle celle-là. Ta grand-mère faisait rarement usage de la psychologie inversée. Elle savait que c'était un exercice périlleux. Ce genre de subterfuge pouvait lui faire perdre de la crédibilité. Mais ce soir-là, le coup était tellement original et fulgurant que j'étais soufflé. Tu te doutes bien que j'ai repris mon document et me suis remis au travail. Je ne voulais pas décevoir ta grand-mère. Je voulais être digne du nom que nous portions tous les deux. Je voulais être digne de mon nom. De notre nom, Julia.

Une semaine plus tard, j'ai fièrement remis ce travail à ta grand-mère. Il était volumineux et propre. Il était beau et on voyait qu'il avait été lu et apprécié. Mon nom complet y apparaissait et des chiffres à l'encre rouge avaient été inscrits dans le corps du texte écrit à l'encre bleue.

« J'ai eu 97 %, maman », lui ai-je dit, rempli de fierté et de reconnaissance pour sa participation à ce beau succès.

– Où sont passés les trois autres points ? m'a-t-elle lancé. »

Ta grand-mère ne me félicitait jamais vraiment, Julia. Si mon travail avait répondu à la perfection aux critères énoncés et si j'avais mérité 100 sur 100, elle m'aurait donné 100 sur 110, question de me faire comprendre qu'il y avait place à amélioration. On m'a souvent demandé si cette façon de faire m'avait brimé ou frustré quand j'étais enfant. Il est important que tu saches que ce n'était pas le cas. Je comprenais ce qu'elle cherchait à faire. Elle ne voulait pas que quelques succès rapides fassent dérailler son plan à long terme. Les notes, aussi bonnes étaient-elles, constituaient un objectif à court terme. M'inculquer le désir de faire plus, de réussir, de viser des sommets jamais atteints me semblait être pour ta grand-mère ce que les Allemands appellent *Die Endphase*. L'objectif ultime que l'on n'atteint qu'en respectant une stricte rectitude. Les célébrations entraînaient la complaisance. Trop de félicitations seraient allées à l'encontre du plan. Ça ne servait à rien.

À la fin de cette année scolaire, décidée à parfaire mes connaissances au sujet des impressionnistes, ta grand-

mère a organisé un voyage en Europe avec ton grand-père. Un périple de cinq semaines en Italie, en Autriche, en Suisse, en Allemagne, en Angleterre, aux Pays-Bas et en France. Pour la première fois depuis ma tendre enfance, j'étais du voyage. Nous avons visité beaucoup de musées et j'ai pu associer les connaissances acquises au sujet des grands courants artistiques tout au cours de l'année à de véritables tableaux, à de vrais objets d'art. Il était là mon bravo, Julia. Au musée d'Orsay, au tout nouveau musée Van Gogh et au Louvre.

Tacet. Ta grand-mère t'aurait sans doute fait écouter le *Soliloque*, extrait de la comédie musicale *Carousel* de 1945. Elle adorait les comédies musicales, ta grand-mère, et t'aurait expliqué que cette chanson de Rodgers et Hammerstein raconte l'histoire d'un père qui, sachant que son enfant à naître héritera de son nom, souhaite faire quelque chose de digne de sa vie. Quelque chose de noble. Elle t'aurait aussi fait écouter *Blues in the Night*. Enfin, elle t'aurait aussi proposé d'écouter *Sur ma vie* de Charles Aznavour et ses larmes auraient peut-être coulé quand il dit que son cœur voulait offrir son nom.

Deux amoureux

Jusqu'ici, tu te fais peut-être une idée bien sévère de ta grand-maman. Voilà pourquoi je prends un moment pour te parler de sa vie amoureuse. Comme tu auras eu le temps, je l'espère, de côtoyer ton grand-père, tu sauras qu'il est particulièrement romantique et chevaleresque. Il aime chanter des chansons d'amour, écrire des mots d'amour, serrer ceux qu'il aime dans ses bras, les écouter avec attention et leur sourire. Ta grand-maman, avant la maladie, était aussi comme ça. Moins que ton grand-père, mais quand même.

Combien de fois j'ai surpris tes grands-parents en train de danser ou de chanter ensemble ! Ils étaient beaux à voir. Ils se souriaient beaucoup et m'ont toujours semblé savoir quelque chose que les autres couples ne savaient pas. Un secret. Je leur ai souvent demandé de me raconter comment ils s'étaient rencontrés, comment ils avaient su que leur destin les unirait. Je voulais qu'ils partagent avec moi ce secret, question que je sache moi aussi, le temps venu. Ils ne répon-

daient pas vraiment. La réponse était dans leurs pas de danse et leurs harmonies matinales.

Tes grands-parents n'étaient pas riches. Ils n'ont jamais eu de voiture. Pas de chalet. Pas de meubles chers. Pas de luxe. Ils économisaient leur argent pour offrir à ton papa des camps de musique ou de langue ou de sciences, des cours de musique ou même des instruments de musique. Et pour s'offrir des voyages.

Quand j'étais petit, tes grands-parents partaient trois ou quatre fois par année. Ils étaient les seules personnes que je connaissais à avoir visité l'Union soviétique, la Chine, l'Inde, les pays d'Afrique et d'Amérique du Sud. C'est là, je crois, qu'ils étaient le plus amoureux. En voyage. Quand ta grand-maman quittait son rôle péda-gogique, elle rajeunissait de dix ans et elle redevenait espiègle et joueuse. J'ai souvent rencontré des gens qui avaient voyagé avec tes grands-parents. Ils me disaient toujours la même chose. « Ils sont vraiment fous » « Ils s'aiment tellement et dansent tellement bien » « Ta mère est une joueuse de tours hors pair » J'avais du mal à croire tout ça. Ta grand-maman, joueuse de tours ? Mais c'était vrai.

On oublie, Julia, que les soldats, de la guerre ou de la vie, sont aussi des hommes et des femmes. Dans le film *Saving Private Ryan* de Steven Spielberg, les subalternes du capitaine interprété par Tom Hanks passent des jours à se demander quelle peut bien être sa profession, tellement il est dévoué, autoritaire et sûr de lui. Ils sont plus tard sur-pris d'apprendre qu'il est enseignant à l'école primaire.

Pour ta grand-mère, c'était son titre militaire, son rôle en temps de guerre. C'était sa mission. J'imagine qu'en voyage avec ton grand-papa, loin des plans stratégiques de réussite des devoirs et de conquête de bonnes notes, elle redevenait ce qu'elle était vraiment. Une femme amoureuse de la vie et de ton grand-papa. Je te le dis, Julia, parce que pour connaître son père ou sa mère, il faut essayer d'imaginer ce qu'ils étaient avant que l'on arrive et ce qu'ils sont encore quand on n'est pas là.

Ta grand-maman, donc, était amoureuse de ton grand-papa et elle s'occupait de lui. Elle le soutenait dans toutes ses activités. Ce qui était important pour lui devenait important pour elle. Elle était fière de lui, le défendait quand la situation l'exigeait et l'estimait beaucoup. Et peu de choses m'ont paru plus belles, Julia, que de voir ta grand-maman se blottir dans les bras de ton grand-papa. Jamais une coalition, jamais un pacte d'union n'ont été mieux scellés.

C'est cette femme-là que ton grand-papa a connue et aimée. C'est cette femme-là qu'il aime encore et qu'il accompagne, tous les jours, malgré la maladie. Ma mère me manque déjà beaucoup et depuis plusieurs années. Mais pour ton grand-père, c'est sa meilleure amie et son amoureuse qui s'éclipse lentement.

N'oublie jamais : tu peux mentir aux gens que tu aimes, mais ne mens jamais aux gens qui t'aiment

J'étais un garçon docile, je te l'ai déjà dit, Julia. Ça ne veut pas dire que j'étais facile. J'avais beaucoup d'énergie et n'aimais pas nécessairement rester assis ou sur place très longtemps. On dit que ta grand-mère avait du mal à me nourrir quand j'étais petit et devait souvent me courir après avec sa cuillère. J'ai toujours douté de cette histoire jusqu'à ce que tu arrives dans ma vie. Je sais maintenant combien il est difficile de nourrir un bébé qui a envie de se promener, d'explorer, de jouer, de partir à l'aventure.

Je n'étais pas toujours facile, mais j'avais tendance à vouloir faire plaisir à ta grand-mère. Je l'avoue et ne trouve là rien de risible, de répréhensible ou de condamnable. Est-il mal de vouloir faire plaisir à sa mère ? J'avais envie qu'elle soit fière de moi et répondre à ses exigences semblait être la façon la plus sûre d'y arriver.

Voilà pourquoi j'étais si déçu quand je n'y parvenais pas. Et crois-moi, Julia, j'ai vécu certaines catastrophes. Je sais que cette affirmation va te laisser sur ton appétit. Ça te fera des questions à me poser quand tu seras prête.

Je vais quand même te raconter un épisode.

L'année de mes dix ans, ta grand-mère, dans une conversation qui semblait assez anodine, m'avait affirmé que, selon elle, les gens intelligents mentent. C'est plus fort qu'eux. Il arrive inévitablement un moment où, en situation de crise et faisant face à un mur ou un échec, les gens articulés et intelligents inventent quelque chose pour se sortir d'affaire.

J'avais trouvé cette affirmation assez incongrue et m'étais demandé si c'était une trop intense écoute des *soap operas* d'après-midi à la télévision américaine (des téléthéâtres diffusés quotidiennement et suivant l'histoire de personnages excessifs, victimes de malchances improbables et parfois même impossibles et incapables de trouver le bonheur) qui avait inspiré une si cynique présomption. Je crois plutôt maintenant que ta grand-mère me préparait et avait l'intention de revenir sur cette affirmation au cours des mois suivants. *She was playing the odds*, comme disent les Chinois. Elle préparait le terrain.

L'année précédente, j'avais changé d'école. J'avais été recruté par une école privée située sur les terrains de l'Oratoire Saint-Joseph appelée l'école des Petits Chanteurs du Mont-Royal. Ce fut la plus extraordinaire expérience de mon enfance, Julia. Et elle n'aurait pas été possible n'eût été de mon appartenance à la chorale des Colin et des Colinettes de l'école Louis-Colin.

Nous étions vingt et un garçons dans ma classe de cinquième année à cette nouvelle école. Nous étions supposément assez capables sur le plan scolaire pour nous

permettre de passer vingt-cinq heures par semaine à faire de la musique. Nous avions donc la chance de monter quelques-unes des plus belles œuvres du répertoire symphonique et du répertoire choral : des symphonies, des messes, des motets, des oratorios. Nous jouions du piano, du violon et nous étudiions dans une maison et non pas dans une école. L'école existe toujours et je te mentirais si je te disais que je n'espère pas que tu participes à ce genre de programme un jour. Ah oui, c'est une école pour garçons... Peu importe, Julia, les choses auront peut-être changé quand tu auras l'âge d'y entrer.

J'adorais cette nouvelle école. Seul bémol, elle se trouvait très loin de la maison. Il me fallait prendre un autobus, puis le métro, puis un autre autobus pour m'y rendre. Trois heures de transport par jour. Ta grand-mère trouvait que c'était beaucoup trop. Tes grands-parents ont donc résolu de vendre leur petite maison pour déménager dans un tout petit appartement à trente minutes à pied de l'école. Tu t'imagines, Julia ? Tes grands-parents ont vendu leur maison pour venir s'installer dans un tout petit appartement près de mon école pour me faciliter les choses !

Tout, dès lors, était parfait. Superécole à proximité. Superamis. Supermusique. Tout était super. Il restait en fait une seule autre ombre au tableau : j'avais été un peu malade au cours des derniers mois. Deux pneumonies m'avaient considérablement ralenti. J'avais la mauvaise habitude de m'évanouir un peu partout et un peu tout le temps. Ton grand-père avait passé quelques nuits à mon chevet, priant pour que le bon Dieu prenne ce qui m'af-

fligeait et le lui donne à lui. Ta grand-mère, elle, plus pragmatique, était davantage concentrée à régler le problème de façon médicale. Un médecin lui avait dit que je ne mangeais pas assez de fruits, que mon problème était fort simple et que la nutrition était la clé de ma rédemption.

Seulement, je n'aimais pas beaucoup les fruits. Je n'aimais pas beaucoup le sucre. Je ne mangeais pas de desserts. Pas de bonbons. Pas de *popsicles*. Pas de gomme à mâcher. Je mangeais de la viande, des pâtes et des légumes. Pas de sucré et pas de fruits. Mais j'avais aimé, paraît-il, les bananes quand j'étais bébé. Ta grand-mère décida donc que j'allais manger une banane par jour. J'avais donc une banane, dans ma boîte à lunch, tous les jours. Le hic, c'est que je détestais les bananes. Je ne me souvenais pas, moi, d'avoir aimé les bananes étant bébé. Tout ce que je savais, c'était que ça me levait le cœur, les bananes. Je l'avais dit, me semble-t-il, à ta grand-mère, mais en vain. Je savais qu'il ne s'agissait pas d'un caprice de sa part. Elle avait une motivation bien réelle, bien médicale, bien scientifique. Elle était persuadée que ça aurait un effet positif sur ma santé.

Tous les jours, j'arrivais à l'école avec ma banane, me disant que j'allais la manger, voulant faire plaisir à ta grand-mère. Puis le repas se terminait et la banane restait intacte. J'ai commencé à chercher des façons d'échapper au supplice. Je ne pouvais pas la jeter parce que ce serait du gaspillage et parce que dans une si petite école et avec si peu de copains de classe, quelqu'un allait sûrement remarquer et bavasser. Tôt ou tard, ta grand-maman l'ap-

prendrait. Je ne voulais pas lui mentir, mais je ne voulais pas non plus manger une banane par jour.

Ce n'est pas que je ne savais pas mentir. J'avais déjà réussi à convaincre Nicolas Gauvreau que mon grand-oncle était le propriétaire de Walt Disney et qu'il m'avait laissé tout l'empire, les jouets, les manèges et les films en héritage. Cela n'avait pas été facile, mais à force de détails et d'explications lyriques et exaltées, j'y étais parvenu. J'avais aussi convaincu Nicolas Vuskovic, un géant qui mesurait plus de six pieds à dix ans que j'allais le rattraper sous peu, ma mère étant supposément une femme africaine plus grande que lui. Il avait bien hâte de la rencontrer, ta grand-mère, Julia. Le fait est qu'il l'avait déjà rencontrée, mais il croyait que c'était mon professeur de piano. C'est peut-être ce que j'avais laissé entendre. Je t'avoue qu'il n'était pas content de se savoir floué quand le subterfuge a été découvert...

Je savais donc raconter des histoires, mais je ne souhaitais pas le faire avec ta grand-mère. Pudeur mêlée de crainte de l'enfer. Je ne sais plus. Pour une quelconque raison, j'ai pensé que je pouvais éviter tous les problèmes en entreposant les bananes quotidiennement dans le haut de ma case. Pas de trace, pas de risque d'être pris en flagrant délit de disposer du fruit maudit. Je n'y pensais plus.

Jusqu'à ce que ta grand-mère vienne à l'école à l'automne pour la rencontre avec les professeurs. Tu vas voir le stress que ça provoque quand nos parents rencontrent nos professeurs. Ceux-ci n'avaient que de belles choses à dire à mon sujet.

Il est important de savoir que nous avions un tout nouveau directeur musical. Il avait du mal à se faire aimer et à se faire accepter des élèves de l'école. C'est que le chef précédent avait été extraordinaire. Passionné, avec des cheveux comme Einstein et une poigne de fer, l'ancien directeur était un religieux de Sainte-Croix qui avait le cœur gros comme la lune. Or, ce frère de Sainte-Croix était tombé amoureux de notre surveillante de réfectoire. Tu ne le sais pas encore, Julia, mais ces histoires-là étaient rares. Un religieux, ayant fait la promesse du célibat perpétuel en plus des vœux de pauvreté et d'obéissance qui tombe amoureux d'une laïque, Julia. Rare, rare, rare. Toujours est-il qu'il avait dû quitter sa communauté. Le verbe est plus violent encore que cela, Julia. Il avait dû défroquer. Quitter l'ordre de Sainte-Croix pour se marier avec cette femme. En se mariant, il avait du coup renoncé à ses vœux de célibat et de pauvreté. Il avait cependant réaffirmé son vœu d'obéissance.

L'important dans l'histoire, c'est qu'il avait quitté son poste et qu'un nouveau chef plus jeune, aussi dévoué, mais plus cérébral et peut-être un peu plus distant prenait sa place. Comme je te le disais, il avait quelque mal à faire sa place et les plus vieux choristes lui résistaient. Ta grand-mère, bien au courant de la situation, m'avait bien dit de faire tous les efforts pour faciliter son intégration. J'avais vécu un épisode d'ostracisme en arrivant à l'école primaire. Ta grand-mère était convaincue que si j'agissais en leader, que je lui tendais la main et que je montrais à tout le monde que je souhaitais chanter pour

lui et le suivre à la guerre, les autres suivraient aussi. Je ne sais pas à quel point j'y suis pour quelque chose, mais le résultat net est qu'il s'est intégré, qu'il a été accepté et qu'il enseigne toujours, trente-cinq ans plus tard, à cette école. Je l'ai suivi à la guerre, Julia. Je l'ai suivi partout, même à Laval. C'est à sa demande que j'ai accepté de diriger des chorales à Laval. Je ne voulais pas mais il a insisté et je l'ai fait pendant plus de vingt ans.

Donc, notre nouveau directeur musical, Gilbert Patenaude, que je ne connaissais que depuis un mois, a dit à ta grand-mère ce soir-là à l'école, que j'exerçais un étonnant leadership auprès de mes camarades et que mon talent musical était remarquable.

La soirée se déroulait bien jusqu'à ce que ta grand-mère se rende, j'oublie pourquoi d'ailleurs, à ma case et y découvre une dangereuse culture apocalyptique de bananes en mutation. J'étais pris. Ta grand-mère n'était pas heureuse du tout. Les notes parfaites, les commentaires élogieux, tout venait d'être terni par la découverte d'un ridicule subterfuge, un subterfuge susceptible de devenir un cas critique de santé publique.

Le trajet jusqu'à la maison avait été très silencieux, Julia. Je croyais que ta grand-mère allait m'aider à faire mes bagages pour la deuxième fois, mais que cette fois, c'est elle qui me mettrait dehors. Ton grand-père n'était guère plus ravi. Mais le pacte secret entre eux, celui qui faisait que c'était toujours ta grand-maman qui parlait en premier dans ces cas familiaux critiques, allait être respecté.

J'aurais voulu que notre appartement soit à des heures de l'école pour repousser le moment du jugement dernier. Il me semblait que la route était bien courte ce soir-là. J'avais tellement peur d'avoir déçu ta grand-mère de façon irréversible. Je n'avais pas envie de voir la déception dans ses yeux. Je n'avais pas envie d'avoir tout ruiné pour une histoire de bananes !

Notre appartement était juste là, de l'autre côté de l'intersection. J'avais un creux dans le ventre. J'avais l'impression que j'allais peut-être m'évanouir. Comme pendant mes pneumonies. Comme la vie semble basculer quand l'essentiel est menacé. Nous sommes entrés. Ton grand-père est allé se changer pendant que ta grand-mère m'invitait à m'asseoir au salon. Je croyais me faire rincer à ce moment précis. Je croyais recevoir des mots durs, des mots que je savais mériter. À la place, elle m'a dit ceci : « Tu es un garçon intelligent, Gory. Tu vas mentir. Je te l'ai déjà dit. » Je me souvenais effectivement de cette affirmation gratuite qui datait de quelque temps. « N'oublie jamais, Gory. Tu peux mentir aux gens que tu aimes mais ne mens jamais aux gens qui t'aiment. » Fin de la leçon. Le regret d'avoir trahi leur confiance était bien assez lourd. Ta grand-mère estimait n'avoir rien d'autre à dire pour que le message soit reçu.

Pas de retour sur les bananes. Pas de commentaire sur le risque pour la santé publique. Pas un mot sur la rencontre avec les professeurs. Rien que deux phrases : « N'oublie jamais. Tu peux mentir aux gens que tu aimes mais ne mens jamais aux gens qui t'aiment. »

Où allait-elle chercher ces étonnantes maximes ?

J'ai médité sur ces mots pendant des années. J'ai essayé de les mettre en application. J'ai failli à cette tâche par moments, Julia. Souvent, même. Je l'ai toujours regretté. Amèrement.

Ces mots-là étaient bien trop riches de sens pour être saisis dans toute leur complexité par un garçon de dix ans. Mais encore une fois, Julia, ta grand-mère avait confiance que j'allais comprendre en partie et qu'un jour je comprendrais la totalité du message.

Le regret d'avoir trahi la confiance de tes grands-parents était bien assez lourd. Ta grand-mère estimait n'avoir rien d'autre à dire pour que le message soit reçu.

Je n'ai plus mangé de bananes par la suite. Mais j'ai fait davantage attention à mon alimentation et le fait de chanter tous les jours, une activité qui est très physique, m'a permis d'améliorer ma santé.

J'ai passé des décennies à essayer de comprendre le message de ta grand-mère. Pourquoi peut-on selon elle mentir à ceux qu'on aime ? D'où vient cette exception à l'une des règles les plus strictes du décalogue, Julia. Tu sais, le décalogue. Les dix commandements de l'Ancien Testament.

Parce que c'est souvent par amour qu'on leur ment, en leur disant des choses qu'ils ont besoin d'entendre, en prétendant être satisfait du rapport qu'ils entretiennent avec nous, allant même jusqu'à camoufler l'amour qu'on leur porte. On ment parce qu'on se sent assez courageux et assez solide pour accepter, en silence et parfois dans la douleur, les conséquences de notre subterfuge.

Mais mentir à ceux qui nous aiment, ceux qui nous aiment alors qu'on les aime moins ou qu'on ne les aime pas, par exemple, c'est ne pas comprendre leur amour. C'est se moquer de leur amour. C'est le gaspiller et le jeter au vent. C'est nier cet amour. C'est lâche !

Je regrette chaque occasion où j'ai enfreint cette disposition du code de ta grand-mère. Elle avait raison. Si elle avait pu, elle t'aurait sans doute répété cette maxime. Tu te serais confiée à elle. Tu lui aurais parlé de ta relation avec nous, tes parents. Tu lui aurais parlé des premiers garçons qui te plairont. Elle ne t'aurait pas jugée. Elle t'aurait écoutée et t'aurait dit la même chose qu'à moi, je crois. À ceux qui nous aiment, on doit la vérité, même quand elle nous tue.

P.-S. – Ta grand-mère a reçu son premier diagnostic d'Alzheimer à soixante-quatre ans. Quand elle a commencé à perdre la mémoire, elle ne comprenait pas ce qui se passait. Elle ne parvenait plus à retenir ce qu'elle lisait. Elle relisait et relisait encore les articles de sa *Presse* du matin, sans rien retenir. Elle ne comprenait plus les définitions des mots croisés. Elle ne parvenait plus à faire des calculs simples, elle qui avait été la comptable de ton papa pendant des années. J'ai longtemps résisté à ce verdict, Julia. J'ai refusé de croire que la femme que j'admirais et que j'aimais commençait à perdre la mémoire, à perdre sa tête. Je m'asseyais avec elle et tentais de combattre les effets de cette terrible et invincible maladie. Je me disais que ça allait passer. Je me disais qu'elle allait retrouver toute sa mémoire et tout son intellect.

J'aimais beaucoup ces chansons. Je chantais avec les Petits Chanteurs du Mont-Royal, mais j'étais trop jeune pour prendre part aux messes du dimanche matin à l'Oratoire. Je me reprenais en chantant de tout mon cœur à l'église de notre quartier. Et je n'étais pas le seul.

Un moment incontournable de la messe, Julia, c'était l'homélie. Quand on avait de la chance, le prédicateur avait quelque chose d'édifiant et de lumineux à raconter en rapport ou non avec l'Évangile de la semaine. C'était parfois plus douloureux. Certains prêtres étaient moins intéressants. Je parle des prêtres au pluriel parce qu'à l'époque ils étaient nombreux dans chaque église. Aujourd'hui, il est difficile d'en trouver un pour servir toute une région et les choses ne s'améliorent pas. Toujours est-il que ce matin-là, nous étions plutôt malchanceux.

L'évangile, pourtant, était d'intérêt. C'est un marguillier (un paroissien impliqué dans l'administration de la paroisse) qui avait lu un extrait de l'Évangile selon saint Marc. Je te le résume tel qu'il est gravé dans ma mémoire. Quatre hommes conduisent un paraplégique à Jésus qui vient tout juste de revenir dans la ville. Il prêche dans la cour intérieure d'une maison où une foule immense bloque l'entrée. Les quatre hommes montent sur le toit et, à l'aide de cordes, descendent le corps du paraplégique, sur son grabat. Jésus s'avance immédiatement vers lui et lui dit : « Tes péchés te sont remis ». Tout de suite les pharisiens se mettent à murmurer que c'est un blasphème. Jésus, bien conscient de ce que lui

N'oublie jamais :
il n'y a que trois rôles
à jouer dans la vie

Tes grands-parents et moi revenions de la messe, un dimanche d'automne de 1977. Nous allions à la messe à toutes les fins de semaine, Julia. Tes arrière-grands-parents étaient tous les deux décédés et nous ne passions plus nos fins de semaines à Saint-Germain-de-Grantham. Chaque dimanche, nous nous rendions à l'église Saint-Paul-de-la-Croix, dans Ahuntsic. Une église assez nouvelle, à l'époque. Elle datait des années 50 ou 60. Le nom est gravé dans ma mémoire parce qu'il a fait partie de toute ma vie. Je jouais au baseball, l'été, avec les loisirs Saint-Paul-de-la-Croix. J'allais voir des films de Tintin et d'Astérix et souvent des films historiques dans le sous-sol de cette même église Saint-Paul-de-la-Croix.

Ce dimanche matin, n'était pas très différent des autres dimanches matin. L'église était pleine. Les fidèles participaient beaucoup. Les prières étaient lues ou dites à voix forte. On chantait fort et beaucoup. « *Rassemblés en un même corps, entourez la table du Seigneur…* » « *Vous le verrez, en Galilée, au jour où il fait bon…* »

n'en sais rien. Je t'avoue, Julia, que je me pose la question et je ne trouve pas de réponse.

Peut-être que ta grand-mère se demande pourquoi cette maladie horrible la frappe, elle. Peut-être qu'elle est en conversation avec Dieu et qu'elle lui reproche de l'avoir oubliée, de l'avoir abandonnée, de ne pas lui avoir réservé un sort qui concorde avec la vie exemplaire qu'elle a menée. Peut-être qu'elle rage à l'intérieur et lui en veut.

Ou peut-être qu'elle est en paix avec lui, Julia. Peut-être qu'elle accepte cette épreuve comme elle a accepté toutes les autres responsabilités qui lui ont été confiées dans la vie. Peut-être qu'elle prie quand elle marche et tourne en rond, quand elle regarde les photos de toi, Julia, ou qu'elle chante. Peut-être que cette maladie qui fait tout oublier lui a laissé deux forces vives immuables et inexpugnables : sa foi et sa musique.

Je ne sais pas. Ce que je sais, cependant, c'est que la foi de ta grand-mère était une foi d'ouverture et d'acceptation. Sa foi ne lui donnait pas le droit de juger. Sa foi ne lui permettait pas de mépriser ou de discriminer. Sa foi ne lui permettait pas de haïr. Sa foi la faisait aimer. Sa foi la faisait donner. Ta grand-mère croyait, Julia, parce qu'elle était convaincue que sa foi était la pierre angulaire de son schème de valeurs. Sa foi était son code de conduite. Ses réflexes et ses instincts passaient nécessairement par le filtre de cette foi. Les miens aussi.

minuit et ultimement enterrés dans le cimetière voisin de l'église. Toutes les étapes de la vie se vivaient à l'église, Julia. Toutes les joies y étaient associées. Toutes les peines aussi. Et tous les espoirs et les rêves y étaient murmurés, à genoux et en secret.

Tu es le résultat d'une histoire génétique si improbable, Julia. Ton grand-père maternel est savoyard et ses ancêtres sont venus s'établir dans un petit coin reculé du Manitoba, dans l'Ouest canadien. Dans cette province du Canada, très majoritairement anglophone, les Canadiens français ont tout de même survécu. On y trouve encore aujourd'hui des francophones amoureux de leur langue, courageux et généreux, protégeant et défendant leurs institutions avec une détermination exemplaire.

Tes arrière-grands-parents paternels sont aussi des survivants, Julia. Ils n'ont pas seulement eu à se démener pour leur culture et leur survie, mais ils ont aussi eu à se battre pour leur liberté. J'espère un jour te faire visiter l'île de Gorée, au Sénégal, d'où leurs grands-parents, tes aïeux, ont été embarqués, pieds et poings liés, sur de grands bateaux, destinés à mener de très dures vies d'esclaves dans le Nouveau Monde. Je sais que, comme moi, tu te sentiras investie d'une force immense quand tu comprendras ce qu'ils ont eu à endurer comme souffrances et comme humiliations.

Ta grand-mère s'est battue. Elle se bat. Et si la maladie semble avoir emporté sa foi, du moins de l'extérieur, ça ne veut pas dire qu'à l'intérieur, là où nous ne parvenons plus à la rejoindre, la flamme de sa foi ne brûle plus. Je

d'ici. Les gens de ton pays, Julia, c'est plus que de simples « gens de paroles et de causerie ». Ce sont des gens d'action et de courage. Ils ont eu des idées, des rêves, de la détermination et ils ont fait des sacrifices. Et plus que toute autre chose, ils ont fait des enfants !

Un jour, Julia, je te raconterai comment l'Église catholique a contribué à la survie des francophones du Canada, finissant par les étouffer et ralentir leur croissance. Un jour je te raconterai comment, un peu comme pour les communautés juives en perpétuelle diaspora, le catholicisme des Canadiens français leur a permis de se retrouver, de s'organiser, de se donner une identité et de survivre. Un jour, Julia, je te parlerai de la conquête de la Nouvelle-France par les *redcoats* anglais. Je te raconterai l'histoire des plaines d'Abraham, de Montcalm et de son vis-à-vis anglais. Je te décrirai et te chanterai l'épopée des Français d'Amérique, increvables battants qui, contre toutes nos attentes, ont survécu et prospéré. Il faudra que tu écoutes, Julia, et que tu te souviennes.

Il faudra que tu te souviennes par exemple que ton arrière-grand-père Maurice était le dix-septième de dix-sept enfants. Dix-sept, Julia ! Dix-sept bouches à nourrir, dix-sept petits corps à habiller et emmitoufler pour survivre aux durs hivers de l'époque. Dix-sept enfants baptisés, confirmés dans l'Église catholique, éduqués dans des écoles tenues par des communautés religieuses, soignés dans des hôpitaux construits par ces mêmes communautés, mariés à l'église du village, participant au défilé du Très Saint-Sacrement, chantant à la messe de

Une survivante

Je te parle de ta grand-maman comme si c'était fini. Ce n'est pas fini. Ta grand-mère est une survivante et l'héritière d'une race de survivants. Elle est née en 1938 dans un petit village francophone du Centre-du-Québec où les hivers étaient longs et difficiles. J'insiste sur le fait qu'il s'agit d'un village francophone parce que c'est une histoire improbable. Parce qu'une centaine d'années avant sa naissance, on pensait encore que les francophones d'Amérique allaient disparaître. Les Britanniques venaient d'étouffer, en 1837, une révolte populaire et Lord Durham, le nouveau gouverneur en chef de l'Amérique du Nord, proposait et suggérait avec conviction, en 1840, l'assimilation des Canadiens français. Ce n'est pas arrivé. Ils ont survécu. Pauvres, retranchés dans des campagnes, exclus de la vie publique et des institutions officielles, les Canadiens français se sont retirés dans des villages avec, pour armes, leurs mains, leurs herses, leur foi, leur catéchisme, leurs violons et leurs chansons. Voilà une odyssée extraordinaire que celle de tes ancêtres

Un jour, ta grand-mère m'a demandé ce qui lui arrivait. Elle voulait savoir pourquoi elle oubliait, pourquoi tout était confus et pourquoi les gens, les amis semblaient ne plus s'adresser à elle, mais davantage à nous. J'ai eu envie de lui mentir, de lui dire que c'était passager. Je me suis ravisé et je lui ai dit la vérité. Je lui ai dit que c'est la maladie qui lui arrachait progressivement sa mémoire et sa capacité de comprendre les mots, de comprendre les conversations, de comprendre même ce qui lui arrivait. Elle a pleuré. Beaucoup. Et moi aussi. Plus récemment, elle m'a demandé pourquoi tout cela lui arrivait à elle. Je ne connais pas la réponse à cette question, Julia. Si je la connaissais, je la lui dirais. Parce que je te le répète, Julia : «On ne peut pas mentir à ceux qui nous aiment.»

Tacet. Ta grand-mère aurait sans doute voulu que tu écoutes *Les mensonges d'un père à son fils* de Serge Reggiani. Elle t'aurait aussi suggéré *A Blossom Fell* et *Perfidia* chantées par Nat King Cole. Mais plus que tout, elle t'aurait fait découvrir l'opéra *Carmen* de Bizet. Carmen est une mangeuse d'hommes. Elle séduit Don José qui quitte Micaela pour elle. Elle le pousse à se trahir, à trahir la loi qu'il a juré de protéger en en faisant un bandit pour le tromper, à la fin, au nom de la liberté, avec un Toréador. À vrai dire, elle ne lui ment jamais. Elle omet de lui dire explicitement la vérité. Comme tous les opéras (les tragédies de Shakespeare et les commissions d'enquête), Julia, ça finit plutôt mal pour tout le monde.

J'avoue cependant que dans cette histoire, son rôle était quand même assez subtil. Quelques paroles et voilà, le paraplégique repartait, réparé.

Je m'aventurai donc à offrir une autre réponse à ta grand-mère :

« Le paraplégique », ai-je répondu, présumant que la vie de paraplégique n'avait pas dû être facile et qu'il faut sans doute du courage pour affronter la vie quand on est malade ou handicapé. Surtout dans le contexte du début du premier millénaire qui dans ma tête devait être assez difficile pour les malades et les démunis.

« Voyons donc, Gory. Une minute il est paraplégique, l'autre minute il ne l'est plus. Il repart avec son grabat. Qu'est-ce qu'il y a d'héroïque dans ça ? »

Wow ! J'étais zéro en deux, Julia. Rare. J'avais l'habitude d'être bien meilleur. J'étais habitué aux jeux-questionnaires, Julia. Ta grand-mère n'arrêtait jamais de poser des questions. À la maison, elle avait l'habitude de mettre des informations sur la porte du réfrigérateur. Des choses sans importance. Les données et statistiques au sujet de pays africains ou asiatiques qu'elle avait ou allait visiter. Elle m'envoyait vérifier dans la cuisine quelles étaient les exportations principales du Mali ou les principales villes d'Égypte, se disant sans doute qu'en lui relayant ces informations, ces dernières allaient rester gravées dans ma mémoire. Dans le métro, ta grand-mère me faisait décliner les chiffres d'identification au-dessus des portes des wagons en français, en anglais, en espagnol, en italien, en allemand. Elle me demandait de

raconter l'histoire découlant du nom de chaque station du métro. Qui étaient Peel et McGill? Qu'est-ce que c'était que le Champ-de-Mars? Quelles planètes trouvaient-on au-delà de Mars? Quand et qu'est-ce qu'étaient les Ides de Mars? Qui était mort à cette date? Qu'avait dit Jules César en traversant le Rubicon? On jouera à ce jeu, toi et moi, un jour.

Bref, j'étais habitué aux jeux-questionnaires de ta grand-mère. Mais ce dimanche matin, j'avais déjà deux prises contre moi et je ne trouvais pas la réponse qu'elle cherchait.

Je savais que les pharisiens ne pouvaient pas être les héros de cette histoire. Ils n'étaient jamais les héros. Ils étaient obtus, rétrogrades, amers et méchants. Le *Tea Party* du judaïsme de l'époque. Ils en auraient eu contre Jésus, peu importe quel miracle et quelle merveille il aurait accompli.

Pas les pharisiens, donc. Je n'avais plus de personnages. J'avais fait le tour. Je ne savais pas quoi répondre. Ton grand-père était amusé. Il semblait savoir quelque chose que j'ignorais et on aurait dit qu'il avait hâte de voir comment sa femme allait transformer tout cela en une expérience pédagogique positive pour son fils. « Les quatre hommes, Gory. Les quatre hommes. Ce sont eux les héros de cette histoire. On ne connaît pas leur nom. On ne sait pas d'où ils viennent. On ne sait pas non plus ce qu'il adviendra d'eux. On sait cependant que sans eux, cette histoire ne tient plus. »

Je les revoyais à présent, dans ma tête, monter sur le toit, défaire une partie de la toiture pour pouvoir des-

cendre le grabat de celui qui allait être miraculé. Je les voyais à présent, silencieux, ayant apporté leur contribution, attendant de voir si celui qu'on appelait le Fils de l'Homme allait accomplir le miracle attendu. Je les voyais maintenant. Ils étaient en couleurs, subitement, dans le film que je me faisais de ce chapitre de l'Évangile. Comment avais-je pu les oublier ?

Ta grand-mère me servit alors une de ses plus belles leçons de vie et je vais essayer de te la transmettre le plus fidèlement possible :

« N'oublie jamais, Gory, me dit-elle. Il n'y a que trois rôles à jouer dans la vie. Peu importe la situation, peu importe le temps ou le lieu. Parfois, dans la vie, tu seras celui qui a la solution à un problème. Tu seras celui qui peut guérir, soigner, réparer, corriger, changer quelque chose. Comme Jésus dans notre histoire. Tu es un garçon intelligent et talentueux. Tu seras probablement assez souvent celui qui peut jouer un tel rôle. Parfois, tu seras celui qui a besoin d'aide, qui sera malade, qui souffrira ou qui aura mal. Tu devras avoir la grandeur d'âme d'accepter la situation et d'accepter le remède pour être mieux. Mais parfois, Gory, tu devras être celui dont on ne parle pas à la fin de l'histoire, celui qui ne reçoit pas d'applaudissements. Tu devras humblement être l'intermédiaire entre ceux qui ont besoin et ceux qui peuvent les aider. Ce sera difficile pour toi. Ce ne sera pas naturel. Tu aimes bien être le centre d'attention (ton grand-père, Julia, m'appelait SUPERSTAR quand j'étais petit). Fais un effort et pour chaque circonstance, identifie quel doit

être ton rôle. Et si c'est le rôle d'intermédiaire, mets-y tout ton cœur. »

J'essaie, Julia, depuis ce dimanche matin d'octobre. C'est cette leçon de vie de ta grand-mère qui m'a poussé à travailler avec les jeunes, au cours des vingt-cinq dernières années. À enseigner aux décrocheurs, à diriger des chorales, à faire des camps de musique ou de sciences. Chaque fois que je m'implique auprès d'une fondation ou d'un organisme, tentant tant bien que mal d'amasser des fonds ou d'offrir des services, je repense à ce matin-là et à la sagesse de ta grand-mère. Le pire, Julia, c'est qu'en agissant ainsi, je reçois quand même des applaudissements et des accolades...

Je me rends compte que ta grand-mère a joué le rôle de ces quatre hommes plus d'une fois dans ma vie. Comme eux, elle a cru si fort à chaque instant, à chaque carrefour que cette foi m'a transporté, m'a conduit là où je devais être, là où quelqu'un m'aiderait à faire un autre petit bout de chemin, jusqu'à ce que je marche, que je coure, que je vole.

Comme j'aurais aimé que tu entendes ces histoires, ces perles de sagesse de sa bouche. Comme j'aurais aimé que ce soit ta main qu'elle tienne en revenant de l'église et que ce soit sa voix qui te guide, t'éclaire, te fasse réfléchir et te rende meilleure.

À la place, me voilà résigné, mais bien décidé à jouer le rôle d'humble intermédiaire entre son amour et sa sagesse et toi, Julia.

Tacet. Je ne sais pas ce que ta grand-mère t'aurait fait découvrir comme musique en rapport avec cette leçon de vie. Probablement *Voir un ami pleurer* de Jacques Brel. Moi, je te ferais écouter le *Ubi Caritas* de Maurice Duruflé et la chanson *People* chantée par Barbra Streisand, qui parle des gens qui ont besoin des autres.

N'oublie jamais :
l'équipe de succès

« N'oublie jamais, disait ta grand-mère, la seule chose plus importante que le succès dans la vie, c'est l'équipe de succès. » J'avais dix ans quand ta grand-mère m'a dit ça, la première fois. Il m'aura fallu des années pour comprendre ce qu'elle voulait dire.

Ta grand-mère accordait beaucoup d'importance au succès. Il fallait réussir ce que l'on entreprenait. Il fallait réussir parce que selon elle, c'est le succès qui rend heureux. Ce n'était pourtant pas le mot d'ordre à l'époque. On parlait plus de participation que de succès. On parlait de faire son possible. On suggérait de profiter de la vie et de ne pas trop s'en faire avec le reste. Peut-être que c'était le fait d'avoir été, à Montréal, les hôtes des Jeux olympiques en 1976 et de n'avoir gagné aucune médaille d'or, de n'avoir récolté qu'une seule médaille d'argent, qui encourageait notre population à vénérer la participation. Peut-être que c'était le résultat des théories du docteur Spock, un célèbre spécialiste du développement des enfants de l'époque qui ne cessait de claironner qu'il fal-

lait laisser faire les enfants et ne pas trop les embêter. Peut-être que c'étaient les histoires d'excès de travail entourant les prodiges comme Nadia Comaneci, une athlète olympique de quatorze ans, reine des Jeux de Montréal, dirigés par des parents et des entraîneurs abusifs. Peut-être que c'était *Les vrais perdants*, un documentaire de l'époque qui dépeignait la vie des jeunes musiciens ou des jeunes joueurs d'échecs comme étant pénible et abusive. Je ne sais pas exactement ce qui expliquait la philosophie de l'époque, mais de façon générale, le succès, le vrai, n'était plus à la mode. Sauf pour ta grand-mère.

Réussir, donc, et se dépêcher pour y arriver. Elle n'était pas reposante, ta grand-mère. Je ne suis pas certain d'avoir catalysé son niveau de patience non plus. Il paraît que comme bébé, je ne dormais pas, que j'étais très actif.

À l'école, quand j'étais petit, on nous demandait souvent quels étaient nos rêves. C'était mignon de nous demander ça. « Quel est ton rêve, dans la vie, toi ? » Plusieurs répondaient qu'ils rêvaient de devenir vétérinaires. D'autres jeunes, passionnés de *L'homme de six millions*, une populaire émission de télévision qui présentait les exploits d'un astronaute qui, après l'écrasement de son astronef, avait été reconstruit et était conséquemment plus rapide et plus fort que tous les hommes, rêvaient d'être astronautes.

On nous demandait de rédiger des travaux sur nos rêves, de les expliquer, de les décrire. Cela excédait ta grand-mère. Elle me disait souvent qu'on ne doit pas prendre trop de temps pour rêver et qu'il faut plutôt agir. « La vie, ce n'est pas comme la nuit », disait-elle. Ce

qu'elle voulait dire, c'est que souvent pendant notre sommeil, on rêve. En fait, on refait le même très court rêve encore et encore et encore.

Ça ne risquait pas de m'arriver souvent car je dormais très peu. Un spécialiste du sommeil que ma mère avait consulté lui avait expliqué que j'avais un très court cycle de REM (pour *Rapid Eye Movement*). Bref, il lui avait dit que je ne rêvais pas longtemps. Il ne lui en fallait pas plus pour se servir de cette observation à des fins pédagogiques.

« Tu peux rêver quelques secondes, Gory, mais tu dois transformer tes rêves en projets le plus rapidement possible. Puis tu dois y travailler et les accomplir, les réussir. Pour les réussir, il te faut une équipe. Ton père et moi faisons partie de cette équipe, que tu le veuilles ou non. Le reste de l'équipe, c'est à toi de le choisir. S'il y a des professeurs qui te semblent importants dans ton parcours, dis-leur, va les chercher et les recruter. Ce n'est pas à eux de te courir après, c'est à toi de le faire. Et puis pour ce qui est de tes amis, sois bien certain de choisir des gens qui croient en toi et qui croient à tes objectifs. Sinon, ils te nuiront plus qu'ils ne t'aideront. »

Wow ! C'était beaucoup d'informations à digérer pour un petit garçon de dix ans. Surtout, Julia, que le concept collectif n'était pas si développé à la maison. Pas de frère ou sœur, pas beaucoup de cousins, de tantes ou d'oncles. Ta grand-mère et moi, avec l'appui total de ton grand-père qui travaillait très fort, étions plutôt un *triumvirat*, un groupe tactique plus qu'une équipe.

Et puis ta grand-mère m'avait donné des signaux contradictoires l'année précédente à l'école. Les responsables de l'établissement que je fréquentais avaient mis sur pied un programme d'enseignement par équipes. On ne travaillait plus avec un professeur qui donnait un cours magistral, mais plutôt avec un cahier d'exercices que nous devions suivre en groupe de quatre. J'étais passé à travers le cahier de l'année dans les trois premiers jours. Ta grand-mère avait alors décidé de débarquer à l'école pour s'entretenir avec mon professeur pour lui dire sa façon de penser.

« Êtes-vous en sabbatique ? a-t-elle demandé à la prof de troisième année.

– Non madame, pas du tout. Simplement nous expérimentons un nouveau programme cette année.

– Votre expérience porte sur les enfants ou sur le programme ?

– C'est une nouvelle façon de faire qui est de plus en plus populaire, madame Charles. »

Oups ! Si elle pensait que de dire le mot « populaire » dans le milieu de tout ça allait convaincre ta grand-mère, elle ne savait pas avec qui elle discutait...

« Mon fils a fini le cahier hier soir. Qu'est-ce que votre expérience de laboratoire propose de faire dans ce cas-là ?

– Madame Charles, c'est justement pour cela que le programme est si intéressant. Votre fils, qui est clairement doué et plus rapide que plusieurs autres enfants, peut approfondir la matière en l'enseignant à ses camarades. »

J'avoue que ça me semblait à moi assez généreux, assez chrétien comme façon de faire. Et ça ressemblait à une chose que ton arrière-grand-mère paternelle disait souvent : « *If you can walk, run. If you know, teach* ». (Si tu es capable de marcher, cours. Si tu sais quelque chose, enseigne-le aux autres.)

Ta grand-mère ne l'entendait pas ainsi.

« Mon fils a beaucoup appris au cours de ses deux premières années ici. Votre nouveau système d'enseignement à l'essai me donne l'impression qu'il n'apprendra pas grand-chose cette année. C'est bien beau votre expérience, mais je n'envoie pas mon fils à l'école pour qu'il puisse enseigner aux autres. Je l'envoie à l'école pour qu'il puisse apprendre. »

Je suis resté à la maison avec ta grand-mère presque toute l'année. J'ai appris beaucoup. Et vite.

Toujours est-il que cette décision ne me donnait pas l'impression qu'elle était très entichée du concept du travail en équipe. Elle voulait un seul enfant. Elle était clairement maître à bord et voilà qu'elle ne voulait pas que je participe à l'expérience collective. Peut-être qu'elle avait d'autres priorités. Peut-être qu'elle se disait que ce nouveau système, aussi généreux soit-il, risquait de ralentir considérablement mon rythme.

C'est vrai cependant qu'elle encourageait ma participation à des équipes de sport. Toutes les équipes de sport. Vrai que je faisais partie d'une chorale, l'activité citoyenne et collective par excellence. Je faisais aussi partie des 4-H, un groupe de découverte scientifique. Ta

grand-mère m'avait même envoyé une journée chez des Cubs, des scouts anglophones. Ça, ça n'avait pas marché. J'imagine que je n'étais pas assez serein et contemplatif pour ce genre d'activité. Mais surtout pas assez adroit et assez patient pour espionner le vent, converser avec des brins d'herbe et peinturer des couleuvres...

Alors après tout ça, d'entendre ta grand-mère dire que l'équipe de succès était plus importante que le succès lui-même, c'était surprenant et déroutant. Elle avait cependant une explication. Et c'était là que cette leçon s'avérait si importante.

« N'oublie jamais, Gory, les seules personnes qui vont applaudir quand tu vas réussir, ce sont celles qui ont participé ou qui ont l'impression d'avoir participé à ton succès. »

Il aura fallu que je la déguste longtemps celle-là pour la comprendre.

Dans l'immédiat, ce que j'avais compris, c'est qu'il me fallait aller chercher de l'expertise chez des professeurs pour m'aider à réussir mes projets de classe, mes projets de musique ou de scène. Je suis devenu un élève exigeant. Je posais des questions après les cours. J'avais besoin de précisions sur certaines choses. J'avais besoin d'exposer à mes professeurs des projets sur lesquels je travaillais pour connaître leurs points de vue et profiter de leurs connaissances. Tes grands-parents ont participé à ce travail de conscription de mes meilleurs professeurs en les invitant à la maison. On organisait des fêtes le samedi soir. Ton grand-père préparait des mets antillais.

C'était superépicé. Tout le monde s'étouffait et se ruait sur la carafe d'eau pour survivre ! Ça parlait, ça discutait de plein de choses, mais aussi de mes projets. Plusieurs de ces professeurs sont devenus des amis. Quelques-uns le sont encore aujourd'hui, trente ans plus tard.

Ta grand-mère avait aussi insisté pour que je fasse un choix éclairé d'amis qui feraient partie de mon équipe de succès. Il ne fallait pas prendre n'importe qui. Le choix d'amis ne devenait plus une affaire de popularité à l'école ou de cercle naturel de connaissances. Ça devenait une question de communauté d'esprit, de connivence et de champs d'intérêt communs.

Pas bête, cette idée de ta grand-mère. Pas beaucoup de léthargiques, donc, parmi mes amis d'enfance et de jeunesse. Des jeunes actifs, curieux, intéressés, sensibles aux arts et à la musique, affichant des caractères solides. Et avec des projets à eux. Parce qu'il va de soi que si tu recrutes des gens pour faire partie de ton équipe de succès, il faut accepter de faire partie de la leur. C'est juste et cohérent. Et il faut les encourager dans leur démarche avec autant de vigueur que si c'était la nôtre.

À partir de cette année-là, le concept d'équipe est devenu central dans ma vie. Et j'en ai fait des projets. Des camps de toutes sortes, des voyages, des concerts, des tournées, des compétitions sportives, des concours de musique et l'école de façon générale. Des projets réussis en équipe. Des succès appréciés, consommés en équipe.

À mesure que je vieillissais, la leçon de ta grand-mère se révélait autrement. « Les seules personnes qui vont

applaudir seront celles qui auront participé. » Pourquoi seraient-elles les seules à applaudir ?

J'ai compris que le succès ne rend pas tout le monde heureux. Il fait aussi des jaloux. Parce que dans l'absolu, Julia, quand on réussit quelque chose, il y a quelqu'un qui réussit moins bien. Les jaloux sont nombreux et ils sont malheureux. Ils peuvent faire dérailler tes projets et ils peuvent aussi faire dérailler leurs vies.

Ta grand-mère ne souhaitait pas que la jalousie s'installe chez moi. Elle me répétait que le succès de l'un n'empêche pas le succès d'un autre.

À cet effet, elle m'a demandé de regarder une entrevue à Radio-Québec (c'est le nom que portait Télé-Québec autrefois). Je n'avais pas l'habitude de syntoniser cette antenne le soir. Pour moi, Radio-Québec, c'était la chaîne sur laquelle étaient diffusées les émissions pédagogiques comme *Les 100 tours de Centour* et *Les Oraliens*. Des émissions qui servaient à apprendre des mots et à bien parler et que j'avais écoutées, jeune, même en classe. Mais ce soir-là, ta grand-mère insistait pour que j'écoute une entrevue avec les pianistes Arthur Rubinstein et Vladimir Horowitz, deux des plus grands pianistes de tous les temps. C'était important. Dans une semaine, j'allais participer aux Concours de musique du Canada. Ta grand-mère voulait m'inspirer et me préparer.

Dans le documentaire, on décrivait les embûches que les deux hommes avaient connues étant enfants. Ils étaient juifs tous les deux. Ils avaient survécu à la Seconde Guerre mondiale et à ce qui me semblait la pire noirceur

de l'histoire de l'homme et ils étaient devenus de grandes *stars* de la musique. Je les connaissais bien parce que, cette année-là, je jouais les *Danses roumaines* de Bartok et nous avions un enregistrement de Rubinstein de cette œuvre. Et je jouais aussi la *Méphisto-Valse* de Liszt qu'interprétait Horowitz à toute allure et avec brio.

À un moment dans le documentaire, on pose la même question aux deux hommes : « Comment réagissez-vous quand on vous dit que vous êtes le meilleur pianiste au monde ? »

Les deux artistes ont donné la même réponse : « Un excellent pianiste n'empêche pas un autre excellent pianiste. »

C'était clair.

« N'oublie jamais ça, Gory. Un bon n'empêche pas un autre bon. »

Et puis je me souviens qu'elle a ajouté : « De toute façon, le but n'est pas d'être le meilleur au monde, c'est d'être aussi bon que c'est possible de l'être. »

Ce soir-là, Julia, ta grand-mère et moi avons façonné une prière à prononcer avant mes prestations et mes concours. Elle commençait avec un *Notre Père* et un *Je vous salue Marie*, puis venaient ces quelques lignes complémentaires :

« Faites que je sois aussi bon que je peux l'être. Faites que je rende hommage à ma mère, à mon père, à mes éducateurs, à mes amis et à tous ceux qui ont participé au projet Gregory. Faites que je sois une inspiration pour les gens qui m'entendront, les parents, les grands-parents et les autres jeunes qui seront présents. »

Puis, notre prière devait se terminer avec une version légèrement modifiée du psaume 19 :

« *Let the words of my mouth bring You praise, Let the words that I speak be seasoned with Your love and grace. May the words that I choose to say bring glory not shame to Your Name each day. May the words of my mouth bring You praise.* »

J'ai repris cette prière, Julia, avant chacune de mes apparitions sur scène ou à la télé depuis ce soir-là. Être aussi bon que possible et parler et agir dignement. Voilà ce que ta grand-mère voulait de moi. C'est tout ce que je désire aussi. Même comme père. Parce que si ta grand-mère avait institué le Projet Gregory (qui constituait à déployer mes champs d'intérêt et mes habiletés et à me procurer diverses sources de bonheur), ta mère et moi nous considérons à présent comme des acteurs principaux du Projet Julia.

Va pour la jalousie, donc. J'ai compris avec le temps que les gens qui n'ont pas participé au projet et ne font pas partie de l'équipe de succès n'applaudissent pas.

Mais pourquoi ta grand-mère avait-elle ajouté : « Ceux qui auront participé ou qui auront l'impression d'avoir participé. Les autres seront jaloux ou indifférents. »

C'est le fait de devenir une personnalité publique qui m'a permis de comprendre cette partie de son affirmation.

J'ai rencontré une jeune fille pleine de talent quand j'étais tout jeune. Elle enregistrait des chansons dans un petit studio à Longueuil. Dans le même studio, tout au

bout du corridor, j'enregistrais une comédie musicale (*La Course au bonheur*, je crois). Celle-ci, croyait-on, allait obtenir un grand succès et nous étions très excités. Le gérant de la jeune fille s'est pointé pendant l'heure de lunch pour demander si quelqu'un accepterait de faire des voix pour appuyer sa jeune chanteuse. Je me suis porté volontaire et nous avons enregistré sa chanson. Ça parlait de voyage, de colombe, de paix, d'amour et d'amitié.

Cette jeune fille allait connaître un succès monstre avec cette chanson et avec beaucoup d'autres qu'elle allait enregistrer par la suite. Elle allait devenir la plus grande vedette au pays, puis du monde. Elle s'appelle Céline et tu l'as rencontrée quand tu avais neuf mois. Je te montrerai les photos.

Céline m'a permis de comprendre ce que ta grand-mère essayait de m'expliquer. Son succès, elle le doit à son talent et à sa voix, mais elle le doit surtout à son équipe de succès. C'est sa mère qui dirigeait son équipe. Ce sont ses parents qui ont écrit sa première chanson. Puis, quand sa mère a pensé qu'elle ne suffisait plus, ne voulant pas être la limite du succès de sa fille, elle est allée chercher René, son gérant. Elle l'a recruté pour faire partie de l'équipe de sa fille. René, à son tour, a réuni tous les autres. Et ils ont conquis le monde de la musique pop.

Ce qui est intéressant aussi, c'est que des millions de personnes aiment Céline. Des millions de personnes vont la voir en spectacle à Las Vegas ou ailleurs. Et

lorsqu'elle revient à la maison, au Québec, ils sont encore des centaines de milliers à aller la voir, à venir l'entendre. J'ai eu la chance de l'accompagner sur scène pendant plusieurs mois. Ce que j'ai entendu le plus souvent de la bouche de ses *fans* c'est : « Je la suis depuis le tout début ». Ils la suivent depuis les tout premiers débuts. Ils ont tous ses albums. Ces deux phrases sont tout simplement une autre façon de dire : « Je fais partie de son équipe depuis le début et son succès, c'est un peu à cause de moi. »

Voilà, je crois, ce que ta grand-mère voulait dire. Ceux qui ont l'impression d'avoir participé applaudissent parce que le succès leur appartient un peu. Parce qu'ils en sont titulaires en partie.

Dans le cas de cette Céline, c'est vrai que les autres, ceux qui n'ont pas participé, ceux qui n'étaient pas là au début, peuvent se montrer indifférents. Même jaloux.

Je suis de ceux qui ont participé, Julia. Chaque fois que je l'entends, que je la vois, je me dis que j'étais là au départ, que j'ai été son compagnon de route, que j'ai mis mon talent au service du sien, que son succès est aussi, de façon infinitésimale, le mien.

Pour toutes ces raisons, la leçon de ta grand-mère est cohérente.

J'ai autre chose à te dire à ce sujet, Julia. J'ai compris, avec le temps, que l'équipe de succès est importante, voire cruciale, pour une autre raison. Chacun a besoin d'être apprécié, d'opposer son succès aux tiers. Il y a des termes compliqués avec des racines étymologiques grecques pour parler de tout ça. *Eros* (l'amour qui prend),

Philia (l'amour qui partage), *Agapè* (l'amour qui donne). L'important, Julia, c'est que notre succès n'a pas la même valeur quand on ne peut pas le montrer, le partager. Une partie de la valeur que nous lui donnons passe par le regard des autres. C'est indéniable. C'est incontournable. Rousseau, Spinoza, tous les philosophes en ont parlé. Nous nous voyons en partie dans le regard des autres. L'équipe de succès est aussi là pour ça. Pour servir de miroir.

Au cours de la dernière année du siècle et du millénaire précédent, l'an 2000, le réalisateur Robert Zemeckis a offert au monde une petite perle qui s'appelle en anglais *Cast Away* (*Seul au monde*, en français). Il s'agit de l'histoire d'un homme travaillant pour un service de courrier recommandé, FedEx, qui monte à bord d'un avion cargo qui s'abîme en plein océan Pacifique. Seul survivant, il se retrouve isolé sur l'une des îles Cook.

Il passe des années sur l'île. Il est décidé à survivre. Il apprend à se débrouiller. Il apprend à connaître son environnement et à l'utiliser. Mais toujours, il cherche à partir, à retrouver sa famille. Il pense d'abord que s'il arrivait à allumer un grand feu, les gens à bord des avions survolant son île l'apercevraient peut-être et il serait sauvé. Mais il ne sait pas faire de feu. Et il n'a ni allumettes ni outils.

Il s'y efforce malgré tout, armé de roches, de brindilles et de débrouillardise. Il y parvient enfin et au moment où son brasier s'allume, il regarde vers le ciel et crie : « *I have made fire* » (J'ai fait un feu).

Même seul sur son île, il ressent le besoin, ayant accompli l'impossible, ayant réussi quelque chose de grand, de le montrer à quelqu'un, de le dire à quelqu'un, de le partager.

Un jour, nous parlerons de Dieu, toi et moi. Tu te demanderas s'Il existe vraiment. S'Il existe, tu te demanderas à quoi Il ressemble et comment Il intervient dans nos vies. S'Il n'existe pas, tu te demanderas alors pourquoi nous L'avons inventé. S'Il n'existe pas, Julia, et que nous L'avons inventé, c'est peut-être pour ces moments-là, quand nous sommes seuls au monde. Nous en vivons tous de ces moments. Qu'on le veuille ou non, on se sent seul un jour ou l'autre. Seul avec sa peine. Seul avec son deuil. Seul avec son regret. Seul devant la mort ou plus encore, devant celle de quelqu'un qu'on a aimé et qu'on aimera toujours.

Si Dieu est notre invention, c'est peut-être pour cela qu'Il a été inventé. Parce qu'il serait trop cruel, trop absurde que l'on soit seul dans un univers aussi immense.

Julia, ta mère et moi faisons partie de ton équipe de succès. Nous te servirons au meilleur de nos capacités et nous serons là à chaque carrefour, devant chaque obstacle, au pied de chaque montagne. Nous te dirons à l'oreille que nous t'aimons. Nous te répéterons à chaque pas que tu peux aller plus loin, que tu peux aller aussi loin qu'il est possible d'aller et nous te relèverons quand tu tomberas. Ultimement, nous t'applaudirons quand tu seras parvenue au sommet, quand tu auras accompli ce que tu rêvais d'accomplir. Nous nous réjouirons de tes succès et de ton bonheur.

Et pour ma part, à chacun de tes succès, je repenserai à ta grand-mère et lui dirai tout bas :

« Tout ça, maman, c'est beaucoup à cause de toi. »

Tacet. Ta grand-mère aurait voulu que tu écoutes *Les copains d'abord* de Georges Brassens. Elle aurait voulu que tu découvres *La bohème* de Charles Aznavour. Elle t'aurait fait jouer du Fugain. Parce que dans toute cette musique, il y a une équipe, un peloton. Ultimement, elle t'aurait proposé le *Libera me* du Requiem de Fauré. Elle t'aurait fait remarquer que la mélodie, initialement chantée par un baryton, est reprise par tout le chœur à la fin du morceau et que c'est cela qui donne de la force à la réclamation qui est présentée au Père (qu'il existe ou pas) : libère mon âme. Puis elle t'aurait fait découvrir les multiples versions de *You'll Never Walk Alone* tiré de la comédie musicale Carousel. Elvis, Billy Eckstine, Judy Garland, Mahalia Jackson, Barbra Streisand, Shirley Bassey, Mario Lanza et même Glen Campbell l'ont reprise. Et moi, je te ferai écouter la version d'Alicia Keys.

N'oublie jamais :
you can fall but you must never fall to pieces

Il s'est passé toutes sortes de choses en 1979, Julia. Les Canadiens de Montréal ont gagné la quatrième de quatre coupes Stanley consécutives. Ils étaient incroyables au cours de ces années-là, Julia. Nos Canadiens ne perdaient presque jamais. Lafleur, Lemaire, Shutt, Dryden. Leurs exploits, j'en suis convaincu, ont contribué au sentiment général d'invulnérabilité qui habitait l'ensemble des Québécois à la fin des années 70.

En 1979, Pierre Elliott Trudeau a quitté le monde de la politique, brièvement. Il était premier ministre du Canada depuis ma naissance. René Lévesque, son éternel rival provincial, allait entraîner le Québec dans un processus de séparation constitutionnelle dont les Québécois parlaient depuis des décennies.

Et moi, j'en étais à ma dernière année à l'école primaire. J'étais plus discipliné que je l'avais été plus jeune. Les leçons de ta grand-mère commençaient à porter leurs fruits. Je jouais du piano et du violon tous les jours. Je chantais avec les Petits Chanteurs du Mont-Royal et je participais à

toutes sortes de concours de musique, ici comme ailleurs.

Je réussissais vraiment bien en classe et je commençais à goûter au monde du *show-business*. Il m'était arrivé de passer à la télé quelques fois et même d'y jouer du piano. J'avais participé à l'enregistrement de publicités télévisées et aussi à des opéras.

Bref, j'étais un garçon de onze ans occupé. Quelque chose changeait en moi. J'étais plus discipliné, mais aussi plus conscient de ce qui se passait autour de moi et plus anxieux. Plus jeune, je ne m'en faisais jamais avec les compétitions et les concerts. C'est comme si j'aimais tellement jouer que rien ne m'affectait. Mais cette année-là, j'étais plus nerveux. En concert, j'avais plus de mal à me concentrer. Je ne saurais te dire pourquoi, Julia. Tout ce que je sais, c'est que même en travaillant plus sérieusement et plus rigoureusement, je ne me sentais jamais assez préparé pour jouer comme je le voulais, comme je le pouvais. Quand j'y repense, j'ai l'impression d'avoir troqué l'inconscience pour une rigueur qui m'aidait à travailler, mais pas à donner le meilleur de moi-même.

Ça tombait mal parce que cette année-là, j'allais jouer beaucoup. L'UNESCO avait déclaré 1979 l'Année internationale de l'enfant et j'avais été invité à représenter le Canada pour toutes sortes d'événements et de concerts à Terre des Hommes, à Radio-Canada, à Toronto et au Carnegie Hall de New York. Si tous ces événements avaient eu lieu l'année précédente, tout se

serait bien passé, mais à onze ans, les choses avaient changé.

J'avais peur avant les concours et les concerts. Je me souviens de m'être réfugié dans la salle de toilettes d'une salle de concert pendant un long moment avant de monter sur scène. Je priais fort. J'utilisais la prière que ta grand-mère et moi avions concoctée. Je demandais au ciel de m'aider à bien jouer, de m'aider à gagner.

Ta grand-mère me surprit en flagrant délit de prière, Julia, un soir, dans les loges d'une salle de l'Université du Québec à Montréal. Je me souviens qu'elle m'a dit que je n'avais pas de raison de m'énerver comme ça et que tout allait bien aller. Puis, elle avait ajouté :

« N'oublie jamais, Gory, quand on prie, on n'obtient rarement ce que l'on veut, mais on obtient toujours ce dont on a besoin. »

Ça ne m'a pas aidé à me calmer et de toute façon, je n'avais pas le temps de penser aux énoncés philosophiques de ta grand-mère. L'heure était grave. J'avais à monter sur scène et à faire de mon mieux. C'était comme si j'avais oublié comment faire, comment me calmer et comment m'amuser. Ce n'est pas que ta grand-mère me mettait de la pression pour bien faire. C'est moi qui m'imposais cette pression. C'est moi qui avais peur de ne pas être satisfait.

Ça n'allait pas. Tout était difficile. Je jouais et j'avais souvent l'impression que mes doigts étaient trop lents, trop rigides, que je m'enfonçais dans du sable mouvant. Je sais que certains athlètes se sentent parfois comme ça

quand ils perdent leur synchronisme ou qu'ils reviennent au jeu après avoir subi des blessures. Mais moi, Julia, je n'avais subi aucune blessure. Mon seul handicap était de ne plus avoir dix ans et d'être devenu un grand garçon de onze ans.

J'ai gagné quelques concours cette année-là, Julia, mais pour l'essentiel, ce n'était pas mon année. Le soir du plus important concert de l'année est devenu le pire soir de ma vie de jeune musicien. Je jouais *L'impromptu op. 90 no. 4 en La bémol majeur* de Schubert. Une pièce difficile, mais pas trop difficile. Une pièce que je maîtrisais bien, à la maison. Pour une quelconque raison, je me suis mis à bâiller de façon incontrôlable avant ma prestation. Je suis entré sur scène comme si j'allais me coucher sur le piano. Je me suis assis. Je me souviens d'avoir pris deux grandes respirations avant de commencer. Je passais juste après une jeune prodige chinoise. À l'époque, il s'agissait d'un pléonasme... Je voulais donc que l'impression qu'elle venait de laisser à un public médusé puisse se dissiper avant que je n'attaque mon Schubert.

«Deux respirations devraient faire l'affaire», me suis-je dit. Le temps d'implorer le ciel, sans vraiment dire des mots. Une espèce de prière sans paroles. Je fais ici référence aux *chansons sans paroles* de Mendelssohn, mais je devrais probablement arrêter de faire de l'humour de cette nature, Julia. Tu vas penser que ton papa est un *nerd* pathétique. Enfin, assez lambiné. Il fallait y aller.

Je ne voulais pas partir trop vite. Je me disais que si je n'étais pas stable rythmiquement, j'allais prendre le

champ et tout gâcher. Le public aurait alors droit à sept ou huit très longues et très pénibles minutes de musique. Il me semblait que la vitesse était bonne. Du moins, elle concordait avec le rythme que j'imaginais avant de monter sur scène. Pourtant, j'avais l'impression de travailler très fort pour jouer les notes. Des enchaînements qui me semblaient si naturels en répétition étaient subitement ardus.

« Qu'est-ce qui m'arrive ? » Il fallait que je travaille très fort pour rester concentré et pour accentuer le lyrisme de la mélodie dans la partie majeure. Je n'étais pas satisfait.

« À la reprise de la mélodie, me suis-je dit, je vais faire quelque chose de spécial avec mon pouce gauche sur le *la* bémol. Je vais faire un tout petit retard et cela va replacer les choses. »

Cela n'a pas replacé les choses, Julia. Parce qu'au moment où mon pouce gauche devait faire un subtil retard et se poser sur le *la* bémol, il s'est posé sur un *la* naturel. Un demi-ton plus haut.

Et pourtant, la mélodie n'était pas altérée. Je n'avais pas joué la bonne note, mais ça ne sonnait pas comme une fausse note. Que se passait-il ? Le piano était-il mal accordé ? Est-ce que je rêvais ? Après de longues heures de travail au piano, il m'arrivait de rêver à une pièce difficile et d'imaginer que je la jouais.

Je ne rêvais pas. J'étais en train de jouer l'*impromptu* en *la* bémol... en *la*. Un demi-ton trop haut. Et il m'avait fallu quelques minutes pour m'en rendre compte. Il était trop tard pour arrêter. Le reste de la performance me

semble vague. Je me souviens d'avoir travaillé très fort pour finir la pièce. Je me rappelle avoir renversé le banc, tellement je me suis levé rapidement à la conclusion de la pièce. Je me rappelle avoir à peine salué et m'être réfugié aux toilettes. Je me réfugiais souvent, vraisemblablement, dans ces lieux d'aisance...

J'ai beaucoup pleuré, ce soir-là. Si ta grand-mère avait raison et que lorsque l'on prie, on obtient ce dont on a besoin, je ne comprenais pas trop comment cette performance allait me servir. J'étais effondré. J'étais démoli. Comment avais-je pu gaspiller une telle opportunité?

C'est ta grand-mère qui m'a trouvé. Elle était inquiète. Je pleurais toujours quand elle s'est approchée de moi. Elle m'a pris dans ses bras et m'a dit trois phrases : « Ce soir tu es tombé, Gory. N'oublie jamais, tu peux tomber, mais tu ne dois jamais tomber en morceaux. Personne dans cette salle, ce soir, n'aurait pu jouer tout un impromptu de Schubert dans le mauvais ton. »

Ma confiance était ébranlée. Quelques semaines plus tard, quand une riche mécène, une vieille dame de San Francisco, a proposé à mes parents de me prendre sous son aile et de me financer pour que je rencontre les meilleurs professeurs en Amérique, j'ai refusé. Je ne sais pas exactement pourquoi. Enfin, je ne le sais plus. Peut-être que je n'avais plus confiance en mes moyens. Peut-être que je voulais autre chose dans la vie. Dans tous les cas, ta grand-mère a respecté ma décision.

Une chose est certaine : il m'a fallu du temps pour me remettre de ma « contre-performance pour garçon

de onze ans en *la* majeur ». Mais je me suis remis. Je me suis relevé. J'ai gagné bien des concours et offert bien des récitals et des concerts après celui-là. Avec le recul, cependant, je me rends compte que ce fut peut-être l'un des plus importants soirs de ma vie et une répétition pour une expérience que j'allais vivre vingt-cinq ans plus tard.

En décembre 2005, j'étais sur autre grande scène, celle du Centre Bell à Montréal. Seize mille sept cents personnes avaient bravé la première importante tempête de neige de l'hiver et s'étaient pointées pour assister à mon spectacle *Noir & Blanc*. Ça faisait déjà trois ans qu'on le donnait et ça marchait vraiment bien. L'année précédente, on s'était rendus à New York, au Beacon Theater. Et dans six mois, on espérait être à Paris. Ce soir-là, nos potentiels partenaires français étaient dans la salle. Ce soir-là, Céline Dion et René Angelil allaient assister à mon spectacle pour la première fois. Ce soir-là, Aldo Giampaolo, Denis Bouchard, mon metteur en scène, mon chef d'orchestre Guy St-Onge, mes musiciens, mes choristes et tous ceux qui avaient donné vie à ce spectacle étaient gonflés à bloc. Nous allions donner le *show* de notre vie.

La première partie se déroulait en général très bien et elle était bien construite. La deuxième partie était extrêmement exigeante. Nous prenions des demandes spéciales du public et cet exercice était toujours assez vertigineux. J'y pensais plus que d'habitude, ce soir-là. Allait-on me demander du Céline Dion alors qu'elle était

dans la salle ? Allait-on surtout me demander des choses en anglais alors que des producteurs français étaient présents ?

Le spectacle a commencé et ça se passait bien. C'était plus rapide que d'habitude et c'était mieux. Nous aurions plus de temps en deuxième partie. Je terminais la première partie du spectacle avec un numéro où je jouais simultanément sur deux pianos, en tournant sur moi-même. Un sans fautes. Le public a applaudi très fort. Mission accomplie. J'avais hâte de retourner à la loge pour prendre un verre d'eau, passer sous la douche et revenir pour la deuxième partie. Je suis sorti dans la noirceur et j'ai cherché mon chemin vers l'escalier pour quitter la scène. Je ne le trouvais pas. Je ne voulais pas me retrouver sur scène quand les lumières allaient s'allumer pour l'entracte. J'ai fait une mauvaise manœuvre et je suis tombé de scène. Une chute d'à peu près deux mètres.

Je ne me souviens plus très bien de ce qui s'est passé. On m'a trouvé étendu sur le sol. Je sentais une douleur sur le côté. J'ai demandé qu'on trouve rapidement un médecin pour qu'on puisse commencer la deuxième partie sans retard. Illusoire.

Il n'y allait pas avoir de deuxième partie, Julia. Mon coude s'était fracassé et avait été pulvérisé. Une fracture ouverte qui n'était pas belle à voir. On a dû me conduire à l'hôpital. Le médecin résident à l'urgence de l'Hôpital général juif ne savait pas que je jouais de la musique. Pour alléger l'atmosphère, il s'est permis une blague avec peu d'à-propos : « J'espère que vous ne

jouez pas du piano pour gagner votre vie. » Il y a de ces ironies, Julia.

Céline et René sont venus à l'hôpital. Ton grand-père était là. Cet hôpital était comme sa deuxième maison. Il y avait travaillé pendant quarante ans et venait tout juste de prendre sa retraite. Et ta grand-mère, qui souffrait déjà d'Alzheimer, pleurait à côté de moi.

On m'a donné quelque chose, un comprimé, et en quelques secondes, j'étais parti. Et on a replacé mon coude. On a placé mon bras au complet dans un appareil pour l'immobiliser. Seuls mon pouce, mon index et mon majeur étaient libres. On m'a dit de ne rien faire avec mon bras pour les prochaines semaines et qu'on évaluerait plus tard s'il était possible d'opérer. Il ne restait pas grand-chose de mon coude et tout indiquait qu'il me faudrait une prothèse.

Je suis rentré à la maison. Je me suis assis au piano. J'ai prié pendant quelques minutes. J'ai pris deux grandes respirations et j'ai joué avec les trois doigts de ma main gauche. Jusqu'à ce que je n'en puisse plus.

« Tu peux tomber, Gory, mais tu ne dois jamais tomber en morceaux. »

J'étais effectivement tombé et j'avais laissé quelques morceaux derrière, Julia. L'avenir était incertain, mais j'étais déterminé à remonter sur scène le plus rapidement possible.

Les médecins de l'Hôpital général de Montréal, l'établissement où les joueurs des Canadiens de Montréal se font toujours opérer, ont fait un miracle et ont sauvé

mon coude. Ce qu'il en reste est attaché à un morceau de titane qui sera encore intact dans mille ans.

Deux mois plus tard, je me suis remis au travail. J'ai écrit des chansons et enregistré un album qui allait vraiment bien marcher. Et j'ai décidé de reprendre les spectacles annulés de décembre 2005 au mois de mai 2006. J'ai expliqué à mes proches, à l'équipe qui travaillait sur ce spectacle et à tes grands-parents que j'allais remonter sur scène et que je referais le même spectacle, exception faite du numéro de deux pianos parce que mon coude était trop faible pour que je tourne sur moi-même comme je le faisais avant. Tout le monde comprenait bien et trouvait tout cela bien légitime. C'était déjà extraordinaire de remonter sur scène cinq mois après un aussi grave accident. On pourrait se passer de mon numéro à deux pianos.

Tout le monde a réagi ainsi sauf ta grand-mère. Elle souffrait déjà, Julia, de cette terrible maladie qui allait lui arracher son autonomie, sa vivacité et sa mémoire mais elle était encore là. Elle m'a dit : « Pourquoi tu ne tournerais pas dans le sens inverse ? Ton numéro à deux pianos, tu pourrais le faire dans l'autre sens, en mettant le poids sur ton autre coude. »

Quand je pense à ta grand-mère, je me remémore souvent ce moment-là. Elle trouvait encore le moyen de me lancer des défis, de me pousser à faire plus, d'exiger de moi que je fasse tout ce qu'il est possible de faire et non ce qu'il convient de faire. Ou ce qui est satisfaisant.

J'ai loué une salle pendant dix jours, Julia, et j'ai réap-

pris, huit heures par jour, à faire ce numéro dans l'autre sens. Parce que c'était possible de le faire, parce que je voulais le faire et parce que je voulais qu'elle soit fière, qu'elle soit heureuse, qu'elle soit « satisfaite ».

J'ai réussi. Nous avons même tourné, avec la compagnie de production de Julie Snyder, un DVD du spectacle. Quand tu seras plus grande, tu pourras le regarder et voir comment on s'habillait au milieu des années 2000. C'était avant que je ne rencontre ta mère. C'était avant toi.

Quand ta grand-mère est venue me voir, après le spectacle, elle m'a dit autre chose de mémorable. Pas de bravo. Pas de wow. Pas de félicitations. Tout simplement : « T'es chanceux. »

Je sais, Julia, ce qu'elle voulait dire. Je suis chanceux d'être né dans cette famille, d'avoir reçu ces talents, d'avoir eu des éducateurs extraordinaires, de bons amis, d'excellents collaborateurs. Je suis chanceux d'avoir fait tant de choses, d'avoir réussi aussi souvent, de pouvoir vivre d'un métier que j'adore. Elle avait raison, ta grand-mère de me dire que j'étais chanceux.

Mais ma plus grande chance, c'est elle. Je ne suis pas tombé souvent, mais chaque fois que ça m'est arrivé, j'ai repensé à ce soir de 1979 quand cette petite femme blanche de quatre pieds et onze pouces, habituellement si exigeante, si intransigeante et si concentrée sur la réussite et les résultats, m'a pris dans ses bras et m'a dit : « Tu peux tomber, Gory, mais tu ne dois jamais tomber en morceaux. »

Je sais qu'un jour fatal vient et qu'il arrive trop vite. Je sais que le jour où ta grand-mère va partir, je vais tomber. Je ne pourrai pas faire autrement. Je vais tomber parce que c'est elle qui m'a tenu debout le plus longtemps. Elle a été mon moteur, ma béquille, mon bâton, ma conscience, mon gardien et mon capitaine. Mon phare. Je ne saurai plus exactement, pour un moment, comment ni où aller.

Mais je ne tomberai pas en morceaux. Pour elle. Et pour toi.

Tacet. Je suis convaincu que ta grand-mère t'aurait fait découvrir la chanson *I Fall to Pieces* de Patsy Cline. Elle t'aurait fait écouter *La quête* de Jacques Brel et t'en aurait fait mémoriser les mots en français et en anglais. Elle t'aurait fait découvrir le *We Shall Overcome* qui accompagnait les pèlerins affamés de justice et de liberté qui marchèrent sur Washington avec Martin Luther King en 1963. Mais plus que toute autre chanson, elle aurait voulu que tu écoutes Mahalia Jackson interpréter *Take My Hand, Precious Lord*. Un jour, Julia, tu écouteras cette chanson, je l'espère, en pensant à elle.

N'oublie jamais : ce qui mérite d'être fait exige plus d'une vie pour l'accomplir

Ta grand-mère aimait certains mots et en détestait certains autres. Par exemple, elle aimait le mot oui et trouvait que c'était le plus puissant des mots, dans toutes les langues. À l'inverse, elle détestait le mot satisfaction.

Elle aimait aussi créer des liens entre les mots et affirmait que le mot bonheur était intimement lié au mot réussite. Pour appuyer sa thèse, elle faisait toutes sortes d'observations :

« Quand tu as réussi à toucher la balle avec ton bâton de baseball pour la première fois, te souviens-tu à quel point tu étais heureux ? Tu avais réussi quelque chose de grand et de beau. »

C'était vrai. Je me souvenais distinctement du parc Saint-Paul-de-la-Croix, en face de l'école de la rue Christophe-Colomb. Je me rappelle nos chandails couleur bourgogne et les chansons juvéniles de notre équipe Atome A de baseball :

« Le *pitcher* pense à sa blonde, dooda, dooda. Le *pitcher* pense à sa blonde, hey dooda, hey. »

Et la célèbre :

« Le *pitcher* est brûlé. Les pompiers vont l'arroser. »

Je me souviens des chansons parce que je chantais tout le temps pendant les matchs. Je jouais habituellement à la position d'arrêt-court (c'est le joueur qui couvre le terrain entre le deuxième et le troisième coussin) et je chantais en attendant que la balle vienne vers moi. Mes chansons préférées étaient *C'est ma chanson* de Petula Clark, *Pourquoi le monde est sans amour* de Mireille Mathieu, *L'oiseau* de René Simard, *Get Back* des Beatles et *Bridge Over Troubled Water* de Simon, Edgar and Funkel. En fait, il s'agissait plutôt du duo Simon & Garfunkel. Mais jeune, je croyais qu'il s'agissait d'un trio !

Revenons aux observations de ta grand-mère. Ce qu'elle soutenait, c'est que j'étais heureux quand j'ai touché à la balle avec le bâton la toute première fois et que la balle a roulé sur le terrain. J'ai souri et je me suis réjoui. Mais après un moment, toucher à la balle ne suffisait plus. Il me fallait la frapper plus fort, l'envoyer plus loin sur le terrain et en lieu sûr, puis un jour la sortir du terrain, de l'autre côté de la clôture.

Ta grand-mère avait raison. Le bonheur est lié au succès, mais aussi au progrès. Refaire toujours la même chose devient ennuyant. Ça devient prévisible et ça perd son effet jubilatoire. Il faut faire plus.

Ça me permet de te parler du mot satisfaction.

Ta grand-mère détestait ce mot parce qu'à son avis son étymologie était trompeuse. Le mot satisfaction, disait ta

grand-mère, vient de deux mots latins : *satis* et *faction* (j'espère, Julia, que tu auras la chance d'étudier le latin plus tard. Et le grec, si possible. C'est tellement utile et tellement merveilleux. Ça fait de chaque mot une enquête, une aventure, une énigme à résoudre).

Ta grand-mère donc, donnait occasionnellement dans l'étymologie latine. « Faction », du mot satisfaction, vient du verbe latin *facere* qui signifie : faire. Tu peux le mémoriser, celui-là. Il revient souvent en français. *Facio, facis, facere.*

« Satis » vient aussi du latin. On le retrouve dans d'autres mots français comme satiété. On dit manger à satiété, ce qui veut dire manger assez.

Satisfaction veut donc dire : « Faire assez ».

Voilà une conclusion que n'acceptait pas ta grand-mère. « Quand on est satisfait, on se réjouit. On ne peut pas se réjouir d'avoir fait assez. On ne peut se réjouir que d'avoir fait tout ce qu'il était possible de faire », disait-elle.

Et cette affirmation n'était pas seulement un concept. Elle agissait en fonction de cet adage. Et elle exigeait de moi que je fasse de même.

J'avais un travail à faire à l'école sur un poète français. Un travail assez simple. Un travail écrit qui devait aussi faire l'objet d'une courte présentation orale de quelques minutes. La commande était fort simple : choisir un poète ou un auteur, résumer sa vie et sa carrière et présenter quelques-unes de ses œuvres.

J'avais choisi Guillaume Apollinaire, un poète français du début du dernier siècle. J'ai fait des recherches à la

bibliothèque de l'école (Wikipédia n'existait pas à l'époque. On ne pouvait pas simplement taper un nom sur un ordinateur et attendre que tous ses secrets, authentiques ou non, nous soient révélés. Il fallait faire une recherche rigoureuse. À l'ancienne).

J'ai découvert qu'il était en fait polonais, né Wilhelm Albert Włodzimierz Apolinary de Kostrowicki, à Rome, et mort la dernière année de la Grande Guerre en défendant la France. J'ai écrit quelques paragraphes sur sa vie et sa participation aux différents mouvements artistiques du début du siècle, quelques références à ses romans y compris *Les exploits d'un jeune Don Juan*, à ses calligrammes, des poèmes en forme de dessins et à *Alcools*, son plus célèbre recueil de poèmes. J'étais satisfait de ma recherche et disposé à me présenter devant la classe.

Ta grand-mère, la semaine précédant ma présentation orale, m'a demandé si j'étais prêt. Elle m'a demandé de lui parler un peu de mon travail et de ma recherche. Elle a trouvé tout ce que je lui racontais intéressant mais, avant de me laisser aller vaquer à d'autres occupations, elle m'a demandé si j'avais l'intention de parler de ses chansons.

Ses chansons? Je ne savais pas qu'il avait écrit des chansons. Ta grand-mère, elle, le savait. Pas parce qu'elle savait tout. Mais parce qu'en apprenant que j'avais un travail à rédiger et à présenter sur le sujet, elle avait fait sa propre recherche. Elle savait donc que certains de ses poèmes avaient été mis en musique.

J'ai poussé mes recherches un peu plus loin et j'ai découvert des chansons de Serge Reggiani inspirées de la

112

poésie d'Apollinaire. Merci maman, j'allais me coucher moins niaiseux et j'ajouterais ces informations à celles que j'avais déjà colligées.

« Un instant, Gory. Vas-tu les chanter ? a-t-elle ajouté.

– Ce n'est pas ça la commande, maman. On nous demande simplement de parler de l'auteur, de sa vie et de son œuvre. C'est supposé être quatre pages et cinq minutes de présentation orale, lui ai-je répondu.

– Mais tu es musicien. Pourquoi ne pas leur chanter les chansons ?

– Les présentations se font en classe, maman. Il n'y a pas d'instrument de musique et pas de temps.

– Il y a plein d'instruments de musique dans votre collège. Ne me dis pas que tu ne peux pas trouver un endroit pour présenter les chansons d'Apollinaire. »

Je me suis obstiné, en vain, avec ta grand-mère. J'ai fini par céder. J'ai demandé à mon professeur si une telle présentation se pouvait, convaincu qu'il me dirait que nous n'avions pas le temps, que c'était impossible, que ce n'était pas le but de l'exercice.

J'avais tort. Le professeur en question, un des meilleurs qui aient été mis sur ma route (et qui aient fait partie de l'équipe de succès), trouvait que c'était une excellente idée.

Mon travail a fait une quarantaine de pages. Et ma présentation orale devant les élèves a duré une heure. Elle s'est tenue dans la salle de réception du collège où se trouvait un piano à queue Pleyel. Comme nous passions en ordre alphabétique, les confrères dont le nom suivait

immédiatement le mien ont été ravis de profiter d'une autre, voire de deux autres journées pour se préparer. J'ai pour ma part rempli mon sac de toutes sortes de nouvelles connaissances. Mon professeur, Grégoire Breault, un autre étonnant et remarquable humaniste devant l'Éternel, s'est avéré une intarissable source d'informations musicales et diverses. En portant plus attention au *Pont Mirabeau*, d'Apollinaire, j'en ai appris davantage sur le pont Mirabeau, sur Paris, sur Marie Laurencin, la femme à qui le poème était dédié, un nom qui prendrait tout son sens à la prochaine écoute de l'introduction de *L'été indien* de Joe Dassin. Il la nomme juste avant le premier refrain.

Ta grand-mère, Julia, en insistant pour que je pousse un peu plus loin ma recherche et mon travail, avait contribué à ouvrir tout un monde de connaissances et de plaisirs. Elle avait installé chez moi un désir de rigueur et de dépassement et avait confirmé, encore une fois, que la satisfaction découle vraiment du sentiment d'avoir tout fait ce qu'il était possible de faire et non de celui d'en avoir fait assez.

Cela lui avait aussi permis de formuler, en entendant le récit enjoué de ma désormais célèbre présentation d'une heure sur Guillaume Apollinaire, une leçon de vie que je n'allais jamais oublier. Fière de mon succès et surtout du bonheur qui en découlait, elle me dit : « N'oublie jamais, Gory. Ce qui mérite d'être fait exige plus d'une seule vie pour l'accomplir. »

Elle aurait pu s'en tenir à l'adage bien connu qui veut

que ce qui mérite d'être fait mérite d'être bien fait. Pas ta grand-mère. Elle venait d'en inventer un nouveau.

J'allais aussi méditer sur celui-là pendant des années.

Pour t'éclairer sur le sens de cette leçon de vie, il convient, maintenant que je t'ai parlé du mot que ta grand-mère détestait le plus au monde, de te parler de son mot préféré. Le mot oui.

Ta grand-mère adorait ce mot. Elle trouvait que c'était le mot le plus puissant de toute la langue française. De toutes les langues du monde.

Ce n'est pas comme si elle l'utilisait souvent pour me répondre. Le plus souvent, ta grand-mère me disait non. Puis-je aller à la fête organisée par un ami de l'école? Non. Puis-je sauter une journée de répétitions de piano ou de violon pour aller avec un groupe d'amis à La Ronde? Non. Puis-je te présenter une fille que j'ai rencontrée qui est à mon goût? Oh que non!

Mais pour tout le reste, elle aimait bien la douce sonorité du mot « oui ».

Ta grand-mère, Julia, était en perpétuelle négociation avec le monde entier pour entendre les gens lui dire oui et obtenir quelque chose qu'elle désirait. Quand elle magasinait dans les grandes surfaces du centre-ville de Montréal comme La Baie ou Eaton et qu'elle était sur le point de conclure un achat important, elle demandait toujours au vendeur ce qu'il allait lui donner avec son achat. Souvent, je l'accompagnais et j'ai vu plus d'un vendeur, muet, étonné qu'on leur demande quelque chose du genre.

« Ben voyons, madame, on ne donne pas des choses ici. On vend.

– Oui, oui, oui, répondait ta grand-mère. Mais je vous achète une grosse pièce, vous allez quand même me récompenser pour cet effort que je fais en me donnant quelque chose. »

Crois-le ou non, Julia, ta grand-mère obtenait toujours quelque chose. Et pas des babioles. Je l'ai vue acheter un réfrigérateur et obtenir une chaîne stéréo. Avec un lecteur de disques portatif et des piles en plus. Ta grand-mère me rappelait alors que dans le fond, les gens ont tous envie de donner, de servir, de dire oui. Il faut leur en donner la chance. Il faut avoir le courage de leur donner la chance.

Sans le savoir, j'avais déjà eu cette chance. En arrivant à l'école, en première année, j'avais dit à ta grand-mère que je souhaitais faire partie de la chorale de l'école. Elle m'avait répondu de m'adresser à mon professeur. C'est ce que j'ai fait. J'ai dit à madame Romano :

« J'aimerais faire partie de la chorale. Est-ce possible ?

– Oui, avait-elle répondu.

– Ils sont où, les autres ?

– On commence avec toi. »

Elle aurait pu dire qu'il n'y avait pas de chorale à cette école. Elle aurait pu dire que ce n'était pas sa responsabilité, que ça ne faisait pas partie de sa description de tâches. À la place, elle a dit oui. Et tout était possible.

J'ai chanté quelques années avec cette chorale. J'accompagnais aussi au piano. Ta grand-mère faisait des

arrangements des pièces pour mes trop petites mains d'enfant. Elle avait l'habitude. Elle avait, comme je te l'ai déjà dit, de trop petites mains d'adulte. Puis, un jour, j'ai été recruté par une école de chant choral. J'y ai étudié huit ans. J'y ai rencontré un chef de chœur et un homme fantastique, Gilbert Patenaude, dont je t'ai déjà parlé. J'ai appris beaucoup avec lui. Un jour, il m'a proposé d'aller aider une petite chorale dans la ville où il habitait, à Laval. Je lui ai dit que ça ne me semblait pas une bonne idée parce qu'en acceptant cette tâche, je ne serais plus disponible pour les activités auxquelles je participais avec lui. Il a dit aux responsables de la chorale que je serais là la semaine suivante. Je lui ai dit oui. Un petit oui parce que je n'avais pas vraiment envie. Mais un oui tout de même. Parce que j'aurais fait et je ferais, encore aujourd'hui, n'importe quoi pour lui. J'ai donc commencé à diriger des chorales et je l'ai fait pendant vingt-cinq ans.

Plus tard, Julia, j'ai fondé un festival où des chœurs étaient invités à chanter. C'était une idée folle, mais ça a marché. C'est devenu le Mondial Loto-Québec de Laval. Lors de la première édition, Julia, j'ai rencontré une belle dame assez âgée. Je l'ai reconnue. C'était madame Romano, ma toute première directrice de chorale, qui chante à présent avec un groupe de professeurs retraités. Il me semble que c'est elle qui dirige. On s'est parlé un moment et, en regardant les énormes scènes où allaient se produire quelques-uns des plus grands noms du monde de la musique, elle m'a dit, le sourire aux lèvres : « Je suis venue boucler la boucle. Je sais que tout ça, c'est à cause de moi. »

C'est vrai, Julia, que c'était à cause d'elle. C'était beaucoup à cause d'elle. C'était totalement à cause de son oui. C'était aussi parce qu'à la suggestion de ta grand-mère, j'étais allé la voir et lui avais donné l'occasion de me dire oui.

Quand on est jeune, Julia, on ne peut pas se rendre compte du travail à la chaîne auquel on est appelé à participer. Mais en vieillissant, tout devient plus clair. « Le monde entier est un théâtre, disait Shakespeare, et tous, hommes et femmes, n'en sont que les acteurs, avec leurs entrées et leurs sorties. » L'histoire est une longue pièce de théâtre. Ceux qui ont vécu le début de la pièce ne connaîtront pas la fin. Ceux qui vivront la fin de la pièce, si fin il y a, n'auront pas vécu le début. Et tout ce qui est bon, grand et noble dans cette histoire sera le résultat du travail, du jeu d'une multitude d'acteurs. Tu vois bien où je veux en venir, Julia. Ta grand-mère avait raison. Tout ce qui mérite d'être fait exige plus d'une vie pour l'accomplir. Cela exige en fait les vies successives de plusieurs participants.

P.-S. – À ce sujet, Julia, j'ai été très chanceux. J'ai eu un professeur de latin pendant trois ans qui m'a aussi enseigné le grec et la musique, l'histoire et l'allemand. Le frère Louis-Philippe Morin. Un homme fantastique, un humaniste comme on en trouve peu sur cette planète. Un homme qui faisait des nœuds dans ma cravate pour me rappeler d'écouter une pièce de musique, de lire un bouquin, de chercher quelque chose à la bibliothèque. Il en a fait des nœuds dans ma cravate. Ceux qui comme moi

l'ont eu comme professeur ont tous dû apprendre les premières lignes des *Catilinaires* de Cicéron, un des plus grands orateurs de l'histoire de l'humanité : « *Quousque tandem abutere, Catilina, patientia nostra. Quamdiu etiam furor, iste tuus nos eludet. Quem ad finem sese effrenata, iactabit audacia.* »

C'est une longue histoire, Julia, mais ces paroles dures de Cicéron visaient un révolutionnaire du nom de Catilina. Celui-ci trouvait que la République romaine était en déclin, qu'elle agonisait et voulait restaurer sa gloire et sa magnificence. Je pense qu'il voulait aussi favoriser son gain personnel. Cicéron, pour sa part, défendait le droit et l'intégrité de la République. Il ne voyait pas les choses de la même façon. Le frère Morin nous faisait mémoriser l'introduction de ses *Catilinaires* pour plusieurs raisons. D'abord, c'est un des textes politiques les plus importants de tous les temps. Deuxio, la qualité du texte était telle qu'elle a convaincu tout Rome et, ultimement, la révolution de Catilina a été évitée. Troisièmement, Cicéron, aussi éloquent fût-il, avait tort de défendre un État aussi malade. Mon professeur voulait que l'on sache que l'éloquence n'est pas toujours du côté de ceux qui ont raison.

Toujours est-il, Julia, que le frère Morin ne souhaitait pas, s'il devait nous rencontrer dans la rue un jour, qu'on le salue ou qu'on lui dise bonjour. Il souhaitait qu'on lui déclame l'introduction de ce texte.

Il est décédé un soir de juin, quelques minutes après avoir fait des tours de piste avec moi derrière le collège.

Il m'a légué un livre sur le docteur Schweitzer avec toutes ses annotations. À ses funérailles, nombre de ses élèves étaient présents. J'étais parmi les plus jeunes. Certains étaient très vieux. Ils avaient quarante ans. Mais à un moment de la célébration, tous, nous nous sommes levés et avons articulé en chœur : « *Quousque tandem abutere, Catilina, patientia nostra…* » Un moment que je n'oublierai jamais.

Tacet. Ta grand-mère t'aurait sans doute fait découvrir le *Liebestraum* de Franz Liszt. Cette pièce aurait parfaitement bien résumé les leçons de ce chapitre. D'abord, ta grand-mère a travaillé cette pièce (qui exige de plus grandes mains que les siennes) toute sa vie, sans jamais pouvoir la jouer. Mais assez pour la fredonner encore quand elle marche ou qu'elle dort. Puis elle t'aurait probablement dit que « son rêve d'amour », c'est par toi qu'il survivra, qu'il continuera de grandir.

Oui

Ton grand-père a courtisé ta grand-mère pendant six mois, Julia. Il était venu à Montréal pour trois jours et il est resté la moitié d'une année avant de devoir quitter le pays. Si au début il avait eu du mal à s'ajuster au franc-parler de ta grand-mère et à la ponctualité qu'elle exigeait de lui, ils s'étaient trouvé trop de points en commun pour ne pas laisser grandir et fleurir leur toute jeune relation.

C'était en 1965, une année extraordinaire dans l'histoire de la musique et du cinéma. Le film préféré de ta grand-mère est sorti la même année : *La mélodie du bonheur*. Tes grands-parents l'on vu onze fois en quelques semaines. L'histoire de Maria et du capitaine von Trapp ressemblait à celle de tes grands-parents, d'une certaine façon. Mais à l'envers. Ta grand-mère aurait été le très rigoureux et discipliné capitaine et c'est ton père qui aurait été l'insouciante, charmante et mélodique Maria. Les plus grands succès musicaux de cette année-là ne seront jamais oubliés : l'album *Help!* des Beatles et son

immortelle *Yesterday*, *Satisfaction* des Rolling Stones et, dans un registre plus proche de tes grands-parents, il y eut *L.O.V.E.* de Nat King Cole et *In the Midnight Hour* de Wilson Pickett. Inutile de te dire, Julia, que tes grands-parents ont beaucoup dansé et beaucoup chanté cette année-là. Après quelques semaines, ton grand-père a commencé à demander à ta grand-mère ce qu'elle dirait s'il lui demandait de l'épouser. Ta grand-mère lui répondait toujours la même chose : « Demande-le moi et tu vas le savoir. »

Ton grand-père a fini par le lui demander et elle a dit oui. Son mot préféré. Celui qui rend tout possible. Ton grand-père a donc changé ses plans, il a changé la trajectoire de sa vie et il est venu vivre au Québec. Un petit oui et tout est possible.

Le plus important oui de ma vie, c'est ta mère qui l'a prononcé. Elle a accepté de changer de vie, de changer de pays, de changer d'emploi et de statut pour que nous soyions un couple. Pour que nous devenions une famille. À tout cela, elle a répondu oui.

Je ne te raconterai pas ici comment nous nous sommes rencontrés. Ce serait dommage. Ce serait te priver du plaisir de le demander à ta maman, de lui soutirer des détails, de collecter au fur et à mesure les images de tes parents avant que tu naisses. Ce serait aussi priver ta mère du plaisir de te faire languir et d'interpréter à sa façon les événements qui nous ont unis.

Je veux cependant que tu saches que ta mère est une femme exceptionnelle. Elle est brillante. Elle est belle.

Elle a du cran. Elle regorge de détermination. Elle est fière et forte. Elle est animée d'une propension à se dévouer pour ceux qu'elle aime. Elle est généreuse et à l'écoute. Elle aime sans retenue et sans condition.

Comme ta grand-mère, elle est son propre guide et son propre patron. Quand il lui arrive d'avoir peur, elle fonce et saute. Et si ta vie ou la mienne en dépendait, elle ferait tous les sacrifices.

Comme ta grand-mère, elle est impatiente et supporte mal les stupidités et les efforts partiels. Elle exige beaucoup d'elle-même et cela signifie, j'en ai peur, qu'elle sera exigeante avec toi.

Comme ta grand-mère, ta mère peut être dure, mais dissimule un cœur tendre et rempli de compassion. Elle est nostalgique au point de vivre le moment présent avec mélancolie.

Ta mère est une femme entière. Elle ne camoufle rien. Elle ne se dissimule pas. Elle ne se cache pas. Elle est comme une étoile. Elle brille de tous ses feux et si tu la perds de vue un moment, tu peux compter sur elle pour être toujours sur son axe, sur ton axe et te revenir aussi brûlante que jamais.

J'aime ta mère comme ton grand-père aime ta grand-mère. De cela je suis convaincu. Je l'ai su, je crois, quand je l'ai rencontrée, même si ce n'était qu'un sentiment, qu'un présage. Je l'ai su quand je lui ai dit le premier soir que si on se disait deux mots de plus, ce serait sérieux. Je l'ai su quand je l'ai entendue chanter la première fois. Je l'ai su quand j'ai annoncé à tes grands-parents que j'allais me marier.

Tes grands-parents avaient déjà rencontré ta mère, une seule fois, un soir de spectacle à Paris, mais n'avaient pas eu le bonheur de passer du temps avec elle. Ta grand-mère était déjà malade et ton grand-père passait déjà une grande partie de son temps à l'accompagner, à l'aider, à veiller sur elle. J'ai invité tes grands-parents à manger dans un restaurant et en m'asseyant, je leur ai annoncé la nouvelle. Ta grand-mère a tout doucement dit : « C'est bon. »

Ton grand-père était étonné. Il répétait des « Ah oui ? » Il était ravi. Lui, le père romantique, amoureux de l'amour, impatient de devenir grand-père, ne pouvait espérer mieux. Puis en regardant ta grand-mère, se demandant peut-être ce qu'elle aurait dit dans de telles circonstances si elle n'avait pas été amoindrie par la maladie et se souvenant sans doute de son rejet strict et catégorique de toutes les autres femmes que ton papa lui avait présentées, il a amorcé une question : « Es-tu certain... » Ta grand-mère l'a interrompu et lui a dit : « Voyons Lennox, tu vois bien qu'il est heureux. »

C'était vrai. J'étais heureux. J'étais vraiment heureux et j'étais certain de mon coup. Et ta grand-mère l'a tout de suite su. Malgré la maladie.

En fin de compte, j'ai compris qu'après tout ce que nous avions vécu, ta grand-mère et moi, ses ambitions se résumaient quand même à un objectif simple : elle souhaitait que je sois heureux.

Je me suis souvent dit aussi que cette annonce avait soulagé ta grand-mère. Elle ne serait plus là, mais j'avais trouvé quelqu'un de bien qui le serait.

Comment le sais-je ? Parce que c'est ce que je ressens à ton sujet, Julia. J'ai l'ambition d'être là dans ta vie jusqu'à ce que quelqu'un puisse prendre ma place, notre place. Je ne veux jamais que tu sois seule.

Je t'aime Julia. Au début, je t'aimais parce que j'aime ta mère. Quand tu es née, je t'ai accueillie dans le monde. Je t'ai regardée, puis j'ai regardé ta maman et j'ai été envahi d'un sentiment de reconnaissance, de gratitude, d'admiration, de tendresse et de désir pour elle. Je n'ai, à ce jour, rien senti de tel. Voilà pourquoi j'affirme que je l'aime comme ton grand-père aime ta grand-mère. Je l'affirme parce que même si je suis bien moins fort que lui, je sais que, comme lui, je la défendrai, je la protégerai, je l'aimerai jusqu'au dernier jour. Je lui souhaite que tu l'aimes comme elle t'aime déjà. De toutes tes forces.

L'amour jusqu'au bout

J'ai vu ta grand-mère ce soir, Julia, et pour la première fois, elle ne m'a pas reconnu. Elle était confuse quand je suis arrivé et elle pleurait. Elle avait marché toute la journée, s'arrêtant régulièrement pour regarder des photos de toi, de ta mère et de moi. Elle a tellement changé. Elle ne se ressemble plus. Elle ne mange presque plus. Elle a du mal à se tenir droite. Ton grand-père l'accompagne dans cette trop longue épreuve et il l'aime. C'est la seule façon de décrire ce qu'il fait pour elle. Ce qu'il est pour elle. Il l'aime. Il lui prépare à manger et la nourrit. Il l'accompagne, malgré elle, dans la douche et aux toilettes. Il marche avec elle, s'assied avec elle, parle avec elle. Il la surveille la nuit quand elle dort et qu'elle chante. Il se couche par terre contre la porte pour éviter qu'en se réveillant la nuit, elle sorte et se blesse ou tombe au bas de l'escalier. Il est son gardien, son ange, son lieutenant, son mari. Il est héroïque et surhumain.

Mais il n'en peut presque plus. Même si quelqu'un est là, le jour, pour l'aider, c'est devenu trop. Il faudra qu'il la laisse aller, qu'elle soit placée quelque part où on la respectera, où on l'aidera, où on l'accompagnera avec dignité. Il le faut. Sinon, il partira avec elle.

J'hésite à t'écrire ces lignes parce que je souhaite que tu ne voies de l'amour que son début, que sa source. Le désir, les sourires, la découverte, les promesses et les rêves. Je te trouve trop jeune pour découvrir tout de suite qu'au bout de ces promesses, qu'au bout de ces désirs et de ces rêves il y a la souffrance, la mort et le deuil. Je voudrais préserver ton innocence. Je voudrais que la vie conserve l'éclat brillant que lui confère le filtre de ta jeunesse.

Je ne pensais pas non plus à la mort ou à la souffrance avant que ta grand-mère ne soit malade. Je la croyais éternelle. Je me croyais éternel. Pour moi, l'amour restait figé comme une photo de mariage. Tes grands-parents, Julia, étaient tous les deux si vigoureux, si vivants, si beaux. Ils voyageaient partout et tout le temps. Ils étaient bénévoles pour toutes sortes d'organismes. Ils étaient toujours présents dans ma vie, à chaque spectacle, à chaque concert, à chaque tournant. Mais cette maladie a tout changé.

Je voudrais te protéger de tout cela, Julia, mais je ne le peux pas. Il faut que tu saches. Il faut que tu saches que la vie est précieuse et que la seule chose qui a de la valeur, c'est le véritable amour. Il faut que tu comprennes que dans toute cette histoire incompréhen-

sible, il y a une justice. Pas la justice de la maladie ni même celle de la vie, mais celle de l'amour. Ta grand-mère a aimé de toutes ses forces et de tout son être et au moment où elle s'éteint lentement, où elle vacille et fléchit, ton grand-père est là pour l'aimer en retour. Jusqu'au bout.

N'oublie jamais : on passe 75 % de son temps à faire ce que l'on doit faire et 25 % de son temps à faire ce que l'on veut faire

Un matin de 1985, Julia, alors que la fin de mes études secondaires approchait, je me suis assis avec ta grand-mère pour lui parler de la suite des choses. Je faisais de la musique. J'avais bien réussi à l'école. J'avais de l'intérêt pour tout plein de choses. Les sciences, l'histoire. Je ne savais pas trop quoi faire et quoi choisir. Elle m'a écouté de longues minutes, posant ici et là quelques questions sur les choix possibles de programmes. Pour une fois, j'avais envie qu'elle me dise ce qu'il me fallait faire et choisir. Pas de psychologie de bottine. Pas de psycho pop. Pas d'écoute active. J'aurais aimé une suggestion claire. Sciences pures. Sciences humaines. Musique.

À la place, après avoir écouté de façon anormalement discrète, ta grand-mère m'a offert une autre leçon de vie : « N'oublie jamais, Gory. On passe 75 % de notre temps à faire ce qui doit être fait et 25 % de notre temps à faire ce qu'on a envie de faire. Trouve ce que tu as envie de devenir. Assure-toi que tu aimes ça et que ça sert, si possible,

à quelqu'un et ne te pose pas trop de questions. »

C'était tout. Apparemment, elle n'allait pas être déçue si j'arrêtais la musique. Apparemment, elle n'avait pas de préférence entre les sciences pures et les sciences humaines. Apparemment, après toutes ces années de répétitions, de dépassement, à ne pas accepter le strictement satisfaisant, à ne rien faire à moitié, l'équation se résumait à trouver ce que j'allais faire d'utile et d'agréable 25 % du temps.

Je suis parti pour l'école en méditant ces paroles. Je me suis demandé où elle était allée chercher ses statistiques. Je me suis demandé ce que ça voulait dire. Je me suis aussi demandé ce qu'elle faisait 25 % de son temps. Quand elle travaillait avec moi, est-ce que ça faisait partie de son 25 % ou de son 75 % ? Tout ce temps passé à m'élever, à m'éduquer, à me pousser, c'était ce qu'elle voulait faire ou ce qu'elle devait faire ?

Tard ce soir-là, après une journée de cours et une soirée de répétition d'orchestre, j'ai reparlé à ta grand-mère. Elle ne dormait jamais. Ma crise d'adolescence et sa ménopause se sont chevauchées parfaitement. Je ne dormais pas. Elle avait des chaleurs. Nous nous retrouvions donc souvent à parler la nuit. Ton grand-père n'avait pas ce loisir. Il travaillait très tôt le matin.

Je lui ai demandé dans quelle colonne elle plaçait son travail de mère. Elle n'a pas répondu. Pas vraiment. Sinon qu'en me laissant comprendre que, parfois, ce que l'on doit faire et ce que l'on veut faire sont la même chose.

Peut-être qu'elle n'avait pas envie de me répondre.

J'avais dix-sept ans. Je n'étais peut-être plus l'enfant docile que j'avais été. Peut-être que j'étais plus un fardeau à cet âge qu'une tâche agréable. Je ne sais plus. J'ai, au final, choisi d'étudier en sciences, puis en droit, et de faire plus tard ce que j'avais envie de faire.

Mais j'ai quand même beaucoup réfléchi à ce qu'elle m'avait dit. Beaucoup et longtemps.

J'y ai pensé pendant des années. J'y ai pensé jusqu'à ce que tu arrives dans nos vies, Julia. Parce que jusqu'à ce que tu sois là, j'ai eu l'impression d'avoir fait ce que j'avais envie de faire presque en tout temps. Mais ton arrivée a tout changé. Surtout pour ta maman. Tu ne dors pas, tu manges beaucoup, tu bouges beaucoup, tu es curieuse, tu veux faire des choses et ta maman se consacre à être là pour toi. Moi aussi. En ce moment, tu exiges un très massif pourcentage de notre vie et de notre énergie.

Ton grand-père, lui, a largement débordé le 75 %. Il s'occupe de ta grand-mère à 150 %. Un jour il m'a dit : « Ta mère m'a donné ce qu'il y a de plus beau dans ma vie. C'est un privilège pour moi de lui offrir le reste de la mienne. »

Je te souhaite de trouver ce genre d'amour, Julia. Je me dis parfois que c'est cela que j'exigerai de tes prétendants. Qu'ils considèrent te servir entièrement comme le plus beau privilège.

Ta mère et moi, en tout cas, allons t'aimer inconditionnellement, mais quand le temps sera venu pour toi de voler de tes propres ailes, j'espère que tu trouveras ce genre d'amour. Je ne sais comment. Il me semble que l'amour de ton grand-père pour ta grand-mère est telle-

ment d'une autre époque. Une époque de noblesse et de chevalerie. Ton grand-père est un paladin qui a promis son épée à sa dame et il la protégera jusqu'à son dernier souffle. J'aimerais bien savoir où on les trouve de nos jours, ces Don Quichotte, ces Gauvin, ces Lancelot...

Il a presque pleuré, ce soir, ton grand-père. Il est fort. Il croit encore au miracle. Il croit toujours qu'un matin, peut-être, ta grand-mère va se réveiller, guérie et en forme. Il croit, mais il n'en peut presque plus. Il a des migraines. Il a aussi perdu du poids. Mais il tient bon.

Le pire, c'est qu'avant que ta grand-mère ne souffre d'Alzheimer, la sœur de ton grand-père en a aussi souffert. Et il l'a accompagnée aussi dans cette épreuve. En tout, ça fait presque vingt ans qu'il vit avec cette maladie, qu'il la combat, qu'il l'affronte et qu'il perd.

Et malgré tout, il croit. Il ne se fâche jamais. Il ne se décourage pas. Il ne crie pas et ne blâme pas Celui à qui il adresse toutes sortes de prières. Il fait ce qui doit être fait. Ta grand-mère est sa destinée, dit-il. Il est né pour l'aimer et pour l'accompagner.

Et toi, tu es devenue l'une de ses bouées. Quand il te voit, en personne ou en photo, il s'illumine. Tu es son futur, lui qui est accroché à un présent qui s'effondre. Il t'aime avec tout ce qu'il est. Comme il voudrait passer du temps avec toi à te mordre les orteils, à te faire goûter sa nourriture. Il n'était pas là très souvent quand j'étais petit. Il aurait tant aimé se reprendre et être là davantage pour être témoin de chaque étape de ta vie. Tu éternues et ça lui donne des papillons. Tu gazouilles et il est en

émoi. Imagine quand il va t'entendre dire son nom ou l'appeler grand-papa.

Il faut qu'il dure. Il faut qu'il survive jusque-là.

Tu ne peux pas le perdre aussi. Ce serait trop injuste. Pour toi. Pour moi. Il est le seul autre témoin de ce que ta grand-mère a fait, de ce qu'elle était. Il ne peut pas partir. Elle l'est déjà un peu.

Et puis il ne mérite pas ça. Il me semble, comme l'affirme saint Paul, que la rectitude et le courage de ton grand-père font qu'il mérite la couronne. Celle de la vie éternelle, évidemment. Mais celle, aussi, plus pragmatique et plus immédiate, du bonheur jusqu'à la fin de ses jours. Ce n'est pas comme ça qu'il avait envisagé sa retraite. Ton grand-père pensait voyager avec sa femme. Il pensait refaire le tour du monde avec elle, mais cette fois sans souci, sans penser à revenir pour s'occuper d'un garçon exigeant et animé. Sans horaire et sans obligation, il espérait vivre doucement avec celle qui avait altéré sa trajectoire et donné un sens à sa vie.

Il espérait aussi accueillir enfin une autre génération de son sang. Il espérait t'accueillir toi. Il espérait te prendre dans ses bras, te mettre sur ses épaules et t'accompagner au parc. Il espérait pouvoir te garder et te donner tout son temps. Avec elle.

Il espérait faire à manger à sa femme. Il ne croyait certainement pas qu'il devrait la nourrir à la cuillère. Il rêvait de lui offrir de beaux vêtements pour une soirée ou un voyage. Il ne pensait certainement pas devoir la vêtir, la doucher et l'aider à faire ses besoins.

Il t'aime, Julia, et il a besoin de ton sourire, de tes petites mains et de tes éclats de rire. Il est tellement fatigué. Il dort par terre, près de la porte, pour éviter que ta grand-mère ne quitte la chambre pendant la nuit. Il a si peur qu'elle se fasse mal, qu'elle déboule l'escalier et qu'à sa misère déjà intenable s'ajoute la douleur d'une fracture.

Il est engagé dans une course qu'il ne peut pas gagner. Pas contre la maladie. Pas contre la mort. Contre l'échec de l'amour.

Il l'aime de façon absolue, Julia. L'abandonner, la laisser tomber, c'est avouer que son amour n'est pas assez fort pour vaincre, pour durer, pour aller jusqu'au bout. C'est de la folie. C'est aussi ça, Julia, l'amour.

Ce soir, pour la première fois, ta grand-mère ne m'a pas reconnu quand je suis arrivé. Mais quand elle a vu une photo de toi que j'avais avec moi, elle t'a appelée par ton surnom, celui que j'utilise deux cents fois par jour en t'interpellant. Ce qu'elle dit est devenu presque incompréhensible. Des sons redondants et incohérents. Mais ce soir, ta grand-mère, qui ne m'a pas reconnu, t'a appelée : « Ti-pou ».

Peut-être que c'est toi, le miracle. Le sien, celui de ton grand-père. Si Dieu lui prête vie, le 150 % de temps qu'il consacre à ta grand-mère, c'est à toi qu'il le consacrera un jour. Un jour qui vient trop vite.

P.-S. – J'ai écrit ces lignes, Julia, en écoutant une mélo-die que ta grand-mère chantait souvent quand j'étais petit. Une chanson de Paul Anka intitulée *You Are My Destiny*. Je crois qu'en la chantant, ta grand-mère pensait à moi. Je l'ai fait jouer à ton grand-père, ce soir. Je sais qu'il la connaît. Il la vit. Sa destinée, celle qui l'a fait s'écarter de son chemin, du parcours tracé qui l'aurait normalement ramené à la maison, dans son pays, c'est ta grand-mère. Ce n'est pas rien. Ce n'est pas rien.

Tacet. Ta grand-mère aurait voulu que tu écoutes la chan-son *Sa jeunesse* de Charles Aznavour. Elle t'aurait dit qu'il n'y a pas de temps à perdre à rêver. Que si l'on rêve, il faut rêver tout haut. Qu'il faut faire, qu'il faut vivre, qu'il faut aimer et risquer. Elle t'aurait dit qu'à piétiner trop longtemps, on finit par creuser sa tombe. Elle t'aurait dit de choisir un homme qui va tenir ses promesses. Elle t'aurait fait écouter la chanson de Ertha Kitt *Je cherche un homme*. Elle t'aurait dit qu'elle n'a pas fait grand-chose dans la vie mais qu'elle a su choisir un homme et en fabriquer un autre.

Une cassette indestructible

L'histoire que je t'ai racontée, je l'ai racontée pour que tu saches qui était ta grand-mère maternelle à son meilleur. Ou à son plus féroce. Je ne te l'ai pas racontée pour te dire comment agir, te dire qui tu devrais être ou pour que tu calques ta relation avec moi ou avec ta mère sur ce qui est raconté. Tu seras toi, Julia. Tu es déjà toi. Tu as du caractère. Tu es forte. Tu es une personne distincte qui a son propre destin à forger et sa propre personnalité à façonner.

Et puis ta maman est aussi une personne bien distincte. Tu vas découvrir chez elle une femme dévouée, remplie de valeurs profondes et riches, généreuse, amoureuse, passionnée et brillante. À bien y penser, elle a bien des points en commun avec ta grand-mère et tu vas penser, en lisant ces lignes, que ma thérapie sera simple et ses conclusions limpides. J'ai cherché puis marié une femme comme ma mère.

Peut-être un peu. Qui sait.

Ce qui est sûr, c'est que j'ai marié une femme que j'aime.

Je suis allé reconduire ta grand-mère dans une rési-
dence aujourd'hui. Une résidence où elle passera pro-
bablement les derniers jours de sa vie. Les événements
se sont précipités au cours des dernières semaines et
j'ai dû agir.

Cela faisait presque trois ans que j'offrais à ton grand-
père de prendre des mesures pour lui permettre de souf-
fler un peu. Il y a eu d'abord cette première aidante, une
femme bien, qui avait accepté de venir passer quelques
heures par jour, quelques jours par semaine, avec ta
grand-mère. Ça n'a pas duré plus d'une semaine. Ton
grand-père m'a dit que cela ne plaisait pas à ta grand-
mère, mais dans les faits, c'est plutôt lui que ça ennuyait.

Puis, l'année dernière, il a accepté qu'on reprenne où
on avait laissé et il a accepté qu'une dame vienne passer
quelques heures aux côtés de ta grand-mère, quatre jours
par semaine. C'était censé l'aider. Mais ton grand-père
était si engagé, si dévoué. Il ne quittait pas la maison. Il
s'asseyait sur le balcon et rentrait au moindre bruit, au
moindre souci. J'ai eu beau lui dire qu'il lui fallait prendre
soin de lui, il n'y avait rien à faire. Il ne m'écoutait pas. Il
ne m'entendait pas. Il n'entendait que le battement de
son propre cœur, un cœur qui n'a battu que pour ta
grand-mère depuis plus de quarante-cinq ans.

Mais au cours des dernières semaines, ce cœur a com-
mencé à faire défaut. Ton grand-père a perdu connais-
sance et s'est effondré sur le plancher de sa cuisine. Ce

n'était pas la première fois. Et les pleurs incessants de ta grand-mère ont miné son moral. Il a perdu beaucoup de poids et sa santé s'est mise à vaciller. Il était en danger.

Je lui ai dit, avec autorité, mais malgré moi, que je devais le relever de sa mission. J'ai trouvé une résidence spécialisée, de taille humaine et animée par de très riches valeurs de soutien, de soins et de respect. C'est là que je l'ai reconduite aujourd'hui.

Je veux que tu saches, Julia, que ton grand-père n'a jamais abandonné. Il ne s'est jamais soustrait à la responsabilité qu'il considérait comme sienne. Il aurait continué jusqu'au bout, jusqu'à sa mort, jusqu'à leur mort. Il ne se serait jamais rendu.

Je ne pouvais pas le laisser faire. Parce que j'aime ton grand-père et parce que c'est ce qu'elle aurait attendu de moi. Ta grand-mère se serait attendue à ce que je joue le seul rôle qui était possible dans les circonstances. Pas le rôle de celui qui a mal. Pas le rôle de celui qui a la solution. Le rôle de celui qui, discrètement, fait le pont entre les deux. C'est à un moment comme celui-là qu'elle me préparait, un dimanche matin, sur le chemin de l'église, il y a de cela presque quarante ans.

Elle était assise sur la banquette arrière de notre voiture. Je l'ai surveillée tout le long du parcours. Elle regardait dehors. Elle n'a pas dit un mot.

Les responsables de la résidence nous ont accueillis chaleureusement. Ta grand-mère s'est tout de suite rendue à la cuisine, s'est assise et s'est mise à manger. Par elle-même. Sans ton grand-père. Il était surpris. Peut-

être que ce changement d'air et de décor lui fera du bien. C'est du moins ce que je me suis dit. Quand on est incertain, qu'on se sent coupable, on se dit ce genre de choses, Julia. Nous avons visité sa chambre, une chambre que ta mère avait aménagée pour que ta grand-mère se sente bien. Partout, des rappels de nous. Des photos de toi. Des étincelles censées déclencher un miracle.

Je l'ai enlacée et lui ai dit que je l'aimais. Elle m'a regardé et n'a pas semblé me reconnaître. Elle m'a souri quand même. Mais elle a serré ton grand-père avec beaucoup de tendresse et d'affection. Puis elle l'a laissé aller et elle est partie marcher.

Je l'ai laissée là, Julia. Je suis à l'envers.

Le portrait d'une femme

Avant de conduire ta grand-mère dans sa nouvelle résidence, j'ai rencontré les responsables qui m'ont demandé de leur parler d'elle. Ils souhaitaient la connaître. Connaître ses goûts, ses habitudes. Pendant une heure, je leur ai fait une description de ce qu'il restait de ma mère, m'aventurant parfois à raconter ce qu'elle avait été. Je me suis dit qu'une heure c'était bien peu pour décrire cette femme extraordinaire. C'est ce que je me dis aussi à propos de ces lignes.

Je ne veux pas arrêter, cependant car j'ai l'impression qu'elle sera là tant et aussi longtemps que je te parlerai d'elle. J'ai l'impression qu'en ajoutant des détails, d'importants et mêmes d'insignifiants détails, son visage, son être, sa vie te paraîtront de plus en plus limpides et que, magiquement, la maladie et la mort n'auront plus d'emprise sur elle. Plus je te parle d'elle, plus, il me semble, son portrait se précise pour toi. Et pour moi, moins il se dissipe et s'évanouit. Je souhaite que ce livre, que j'écris pour toi, Julia, soit une cassette indestructible.

Mais comment, en effet, résumer, en une heure ou en quelques pages, l'expérience de toute une vie.

Je connais ta mère depuis quatre ans seulement et j'ai l'impression qu'une année entière ne suffirait pas à t'expliquer tout ce qu'elle est et tout ce qu'elle représente pour moi.

Tu es là depuis à peu près un an, Julia, et il n'y a quand même pas assez de mots ni de minutes pour que je décrive qui tu es, qui tu es devenue et ce que tu as changé dans ma vie, dans nos vies.

Alors, comment espérer encapsuler la vie remarquable de ta grand-mère en quelques lignes ou quelques mots ?

Je n'essaierai pas. Mais je vais quand même te rapporter ce qu'elle t'aurait peut-être dit au hasard, en te tenant la main, en te donnant à manger, en caressant tes cheveux bouclés. Tu feras le chemin inverse et tu te feras une idée d'elle à partir de ses prescriptions.

1. « Aie confiance »

Ta grand-mère était coquette, charmante et jolie. Elle savait ce qu'elle voulait. Elle était exigeante avec elle-même et pensait que rien ne pouvait résister à sa volonté. Ta mère est aussi comme ça. Elle t'aurait dit que la confiance en soi, c'est la moitié de la bataille.

2. « *Follow the money* »

Ta grand-mère t'aurait rappelé que les frustrations liées à l'absence de reconnaissance de la part des uns et des autres sont souvent liées à l'incapacité des gens à comprendre d'où vient et où va l'argent qui est dépensé par eux, mais surtout pour eux. Ça brise des couples, des familles, des amitiés. J'ai trouvé à maintes reprises qu'elle avait raison. Elle t'aurait dit qu'il faut savoir accepter un cadeau. Et ne jamais oublier la réciproque.

3. « *No matter how hard you try, you will never change the world. But you can change YOUR world* »

Ta grand-mère était bénévole pour bien des organisations et des causes. Elle croyait que face à un monde qui ne tourne pas rond, il faut avoir des espoirs démesurés, mais des attentes modérées. Les grands changements qui affectent le monde entier commencent par de petits élans dans sa propre cour.

4. « Tu ne retiens pas des barreaux de chaise »

Ta grand-mère t'aurait rappelé de ne pas oublier d'où tu viens et t'aurait encouragé à garder en mémoire ce que tu dois à ceux qui sont passés avant toi. Elle t'aurait proposé de travailler sans relâche, comme eux. Elle t'aurait fait remarquer qu'aujourd'hui, le moindre effort semble être devenu l'ultime effort et qu'il te faut repousser cette tentation. Elle t'aurait sans doute dit qu'il faut tenir compte de la misère dans laquelle nos aïeux ont vécu avant de s'apitoyer sur notre propre sort. Elle t'aurait dit que de ne pas se considérer comme prospère aujourd'hui serait un affront à ceux qui sont passés avant nous.

5. « Sois originale »

Ta grand-mère t'aurait sans doute dit qu'on ne fait pas les choses simplement parce que tout le monde le fait. Elle t'aurait dit que le monde mérite qu'on le brasse, qu'on le bouscule. Elle t'aurait dit que les révolutions, les vraies, sont toujours animées par un insatiable désir d'originalité et de liberté. Elle t'aurait dit que ce sont les ingrats, pas les révolutionnaires, qui ne réclament que des sous et des avantages. Elle t'aurait

dit que les révolutionnaires, les vrais, chantent et dansent; ils ne tapent pas sur les gens ou sur les casseroles. Et si tu lui avais répondu qu'elle était réactionnaire, elle t'aurait dit qu'elle était non pas réactionnaire, mais actionnaire de ce monde et qu'à ce titre, il lui fallait fournir sa part d'efforts. C'est ce qu'elle attendait des autres. C'est ce qu'elle attendait de moi. C'est ce qu'elle aurait attendu de toi.

6. «Aime quelqu'un ou quelque chose plus que tu t'aimes toi-même»

Elle t'aurait dit que c'est l'objectif de la première partie de ta vie. Je l'ai compris quand j'ai rencontré ta mère. Et quand tu es née. L'objectif de la deuxième partie de la vie, je crois, est, comme le prétend Paul Piché dans *L'escalier*, de savoir être aimé.

Je sais, Julia, ce que ta grand-mère m'aurait prescrit à moi au sujet de ton éducation. Elle m'aurait dit, en bon jésuite qu'elle a toujours été, que je devrais te prendre sur mes épaules et courir. Courir aussi loin et aussi fort que possible, sans repos et sans répit, défiant les obstacles et les embûches. Elle m'aurait dit de courir et de ne m'arrêter qu'au moment où tes pieds toucheraient le sol. Alors, indépendante, mais ayant déjà fait le tour du monde, tu pourrais prendre tes propres décisions, forger tes propres opinions et tracer ton propre chemin, quitte à tout renier et à revenir sur tes pas.

Je sais que les mots, que les préceptes de ta grand-maman vont t'habiter toute ta vie, Julia.

Ils continueront aussi d'habiter la mienne.

146

N'oublie jamais : je t'aimerai jusqu'à la fin du monde

Ta grand-mère ne m'a jamais dit bravo. Elle ne m'a jamais dit que ce que je faisais était extraordinaire. Elle ne me faisait pas de cadeaux à Noël pour que je comprenne que je recevais déjà tout ce dont j'avais besoin au fur et à mesure dans le cours de l'année. Elle ne prenait jamais pour moi quand je lui racontais des injustices vécues avec des professeurs. Elle les défendait eux d'abord, jugeant qu'ils faisaient partie de mon équipe de réussite et qu'il fallait protéger leur crédibilité. Elle les appelait sans doute après pour comprendre ce qui se passait, mais devant moi, elle ne cédait pas.

Ta grand-mère ne s'apitoyait jamais sur mon sort. Elle n'acceptait jamais un moindre effort. Elle ne me laissait pas de chance et ne me laissait pas de répit.

Mais elle m'aimait. Elle m'a aimé plus qu'elle s'aimait elle-même.

Un jour d'été, quand j'avais six ans, je me suis aventuré à bicyclette au-delà des limites territoriales que ta grand-mère avait délimitées pour moi. J'étais avec un

ami. Il faisait beau et j'en avais assez de tourner en rond autour des rues Curotte et Francis, entre Fleury et Prieur. J'ai donc accepté l'invitation de mon camarade de me rendre sur le bord de la rivière des Prairies, à trois coins de rue de la maison. Tout allait bien jusqu'à ce que je passe entre des buissons et que je me fasse piquer, sous mes vêtements, par des guêpes. L'attaque m'avait fait perdre le contrôle de ma bicyclette et je me suis retrouvé sur le sol, du sang giclant de mes genoux. J'avais mal, je commençais à enfler sérieusement en raison des piqûres, mais plus que tout, j'avais peur. Peur d'être malade, peur d'être en danger et surtout peur de la réaction de ta grand-mère quand elle apprendrait ce qui m'était arrivé et où cela s'était produit.

Mon camarade m'a aidé à retourner à la maison. Nous avons même laissé ma bicyclette sur place. Il fut un temps, Julia, où l'on pouvait faire ça, laisser ses choses et revenir les chercher des heures plus tard. Le monde a changé. Nous sommes arrivés à la maison et j'ai fondu en larmes. J'avais vraiment mal et j'avais vraiment peur de ce que mon infraction allait changer dans la relation avec ta grand-mère. Elle s'occupa de panser mes plaies et de jeter un coup d'œil sur les piqûres de guêpes. Mon camarade en a profité pour aller chercher mon vélo. Une fois que j'ai été calmé, ta grand-mère m'a demandé d'expliquer ce qui s'était passé. Il y avait trop de détails dans mon récit pour qu'il ne se termine pas par un aveu. En larmes, j'ai expliqué à ta grand-mère que tout cela était arrivé bien au-delà des limites de mon univers, dans la

zone interdite qui existait de l'autre côté du boulevard Henri-Bourassa. Elle a grimacé brièvement et m'a rappelé que c'était dangereux de ce côté. La circulation sur ce boulevard et les dangers de la rivière. Surtout pour un garçon qui ne savait pas nager.

J'étais repentant et en plus j'avais mal.

Un silence a suivi. Puis j'ai demandé à ta grand-mère : « Est-ce que tu m'aimes encore, maman ? » Ce à quoi elle m'a répondu : « Je ne suis pas contente, Gory. »

Ce n'était que la première partie de ce qu'elle allait me dire à ce moment bien précis. Mais c'était suffisant pour que je regrette. Qu'elle soit contente était ce qui m'importait. Quand elle ne l'était pas, quand elle était déçue, un voile gris tombait sur ma jeune existence. La volonté de ne pas la décevoir allait me suivre toute ma vie, jusqu'à aujourd'hui. Oui. Encore aujourd'hui. Ne pas décevoir les gens qu'on aime peut être un facteur important dans la commission de nos gestes et de nos choix. Surtout lorsqu'ils font tout pour ne pas nous décevoir. J'espère mériter la même considération de ta part, Julia.

Va pour la première partie de son intervention de ce jour. La deuxième partie était encore plus importante et n'allait être comprise, vraiment comprise, que beaucoup plus tard, en fait qu'aujourd'hui.

« Je ne suis pas contente, Gory. Mais n'oublie jamais. Je t'aimerai jusqu'à la fin du monde. »

Voilà qui résumait le contrat entre ta grand-mère et moi. Le pacte. La promesse. « Je t'aimerai jusqu'à la fin du monde. »

Ta grand-mère et moi nous sommes opposés sur bien des points. Nous divergions d'opinion sur certains sujets sociaux et événements politiques. Nous regardions parfois l'histoire du monde de deux points de vue diamétralement opposés.

Mais ce sont les affaires religieuses qui ont alimenté nos plus grands débats. L'histoire de l'Église. Les valeurs oubliées ou métamorphosées au cours des siècles.

Nous nous sommes parfois butés l'un contre l'autre sur des sujets plus concrets et plus parentaux. Il m'est arrivé d'agir comme un imbécile. Il m'est arrivé d'être con. Trop souvent. Il m'est arrivé de chercher un peu d'espace et cela n'était pas facile. Il lui est arrivé de me faire de la peine, mais c'est plus souvent moi qui brusquais ta grand-mère à la fin. J'étais jeune et j'ai parfois dit des choses qui dépassaient ma pensée. Je l'ai sans doute fait pleurer quelques fois. Je m'en veux. Mais c'est probablement inévitable entre une mère et son fils. Et hélas, entre une fille et son père.

Un jour, pour une raison que je ne t'expliquerai pas ici, nous nous sommes affrontés et ça s'est terminé par des mots méchants. Ton grand-père n'était pas là parce qu'il n'aurait pas accepté d'impolitesse ou de manque de respect à l'endroit de ta grand-mère. Il aurait saisi mes lèvres entre son pouce et son index et il m'aurait rappelé qu'il préférait me voir mort plutôt que de me voir manquer de respect pour elle. Il savait faire peur, tu sais, ton grand-père.

Mais il n'était pas à la maison ce jour-là. Au bout de quelques heures, conscient que j'étais allé trop loin, que j'avais fait de la peine à celle qui m'aimait tant, j'ai cherché une façon de revenir en arrière, de tout reconstruire. J'étais trop orgueilleux pour simplement demander pardon. Ce n'est pas non plus quelque chose que ta grand-mère demandait aisément.

Je suis allé la trouver. Je me suis assis près d'elle, sur le *chesterfield* usé qui avait mon âge, sur lequel nous avions mangé, dansé, coupé des cheveux et vécu toute une vie. J'ai attendu que ta grand-mère dise quelque chose. Je ne savais pas comment revenir de cette position nucléaire que j'avais adoptée quelques heures plus tôt et qui avait fait tout exploser. J'étais bloqué.

Ta grand-mère s'est levée et a marché vers le tourne-disque. Oui, Julia. Autrefois, nous faisions tourner des disques plats, munis de rainures, de sillons pour écouter de la musique. C'était primitif, mais ô combien beau.

Toujours est-il que ta grand-mère s'est rendue au tourne-disque, a installé une de ces rudimentaires assiettes sillonnées et a attendu que, la gravité aidant, le disque tombe sur la plaque et que l'aiguille vienne lui faire la cour.

J'ai reconnu les premières notes. Je suis passé de l'orgueil aux larmes, puis au souverain sentiment que seul un arc-en-ciel après la pluie peut approcher un peu... Et puis a résonné la voix de Gilbert Bécaud qui chantait : *« Je t'aimerai jusqu'à la fin du monde... »*

À seize ans comme à six ans, c'était tout ce dont j'avais besoin, Julia. Que ta grand-mère m'aime jusqu'à la fin du monde.

Quand on aime, Julia, t'aurait-elle dit, on n'excuse rien, mais on pardonne tout.

Ma vie sans elle

Alors que je mettais mon manteau, un soir, chez tes grands-parents, ta grand-mère m'a subitement et très distinctement demandé pourquoi je devais partir. Je l'ai regardée, surpris, et je lui ai répondu. «Toi, pourquoi dois-tu partir, maman?» Elle a souri.

Je ne sais pas, Julia, ce que je ferai quand la faible lumière qui brille toujours dans les yeux de ta grand-mère s'éteindra. Je ne suis pas résigné à cette éventualité. Je me sens coupable de quelque chose. Peut-être que si j'avais été plus facile, moins exigeant, plus docile, que ta grand-mère serait mieux. Je sais que c'est ridicule, mais devant une si injuste maladie, on se sent d'abord impuissant, puis coupable.

Je ne sais pas ce que je ferai quand je devrai serrer la main de gens qui me diront à quel point ta grand-mère était extraordinaire, sans m'effondrer. On ne remplace pas aisément la pierre angulaire de sa maison. Et c'est ce qu'elle a été pour moi. C'est ce qu'elle est. On ne coupe pas un grand arbre sans renoncer à s'asseoir à l'ombre de son feuillage.

Je ne sais pas, Julia. L'avenir me semble aussi inévitable que flou. J'ai pleuré au cours des derniers mois en t'écrivant ce récit. J'ai pleuré de peine, mais surtout de joie. J'ai eu la chance de connaître une femme extraordinaire et d'être aimé par elle. Une toute petite femme au cœur plus grand et plus chaud que le soleil. Une femme plus forte que tous les puissants de la terre. Une femme qui m'a donné mon nom.

Une femme qui s'appelait Pierrette.

Elle m'a appris à marcher, à courir, à vivre, à rêver, à jouer, à comprendre, à chercher, à espérer, à donner tout. Et à aimer.

Je ne sais pas, Julia, ce qui s'en vient. J'ai peur, je te l'avoue.

Je sais une chose, cependant. Je sais qu'elle t'aurait aimée jusqu'à la fin du monde.

Pierrette, ma mère, t'aurait aimée jusqu'à la fin du monde.

En son absence, ma fille, je t'aimerai pour elle et pour moi.

Jusqu'à la fin du monde.

Ton papa

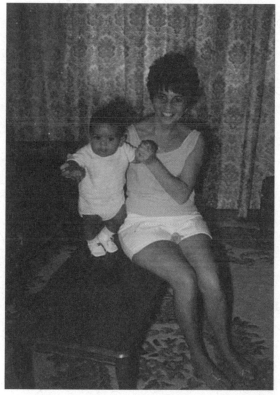

Avec ma mère en 1968.

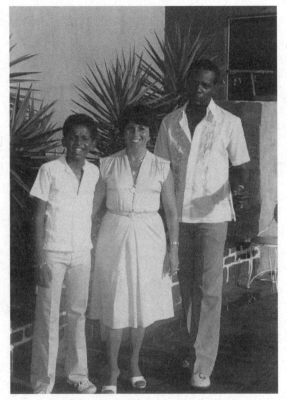

Avec ma mère et mon père en Californie en 1979.

Remerciements

Je ne pensais pas un jour écrire un livre. Je ne pensais pas non plus un jour dévoiler des moments intimes de ma vie, de la vie de mes parents, de ma femme et de ma fille et les publier. Je ne suis pas un auteur. J'ai trop de respect pour cet art, pour ce métier, pour le prétendre.

Mais un soir, je me suis mis à écrire. Je l'ai d'abord fait pour ma fille. Je me suis convaincu que l'exercice lui serait un jour aussi profitable qu'un album de photos de son baptême ou de son premier Noël. Lorsque le projet de publier ces pages est né, dans un petit coin de ma conscience, j'en ai d'abord parlé avec mon amie Elisabeth Roy. J'aimerais la remercier pour son temps, son soutien et ses précieux conseils. J'en ai ensuite parlé à un ami qui a été le meilleur prof de ma vie : Grégoire Breault. Ma mère m'avait bien dit de le recruter dans mon équipe de succès. Il a réagi comme elle s'y serait attendu. Il a lu, commenté, corrigé, suggéré avec le même sérieux et la même passion que lorsqu'il nous lisait, mes camarades et moi, *Tartarin de Tarascon* au secondaire. Pour tout ce qu'il a fait, je le remercie.

J'aimerais aussi remercier ma collègue Marie-Claude Raymond qui a dû lire cent fois les cinquante versions de mon modeste bouquin, Martine Pelletier avec qui j'ai partagé plusieurs moments de travail et de larmes et Caroline Jamet qui m'a accueilli avec tendresse et douceur.

J'aimerais enfin remercier tous ceux qui accompagnent les personnes qui, comme ma maman, ont besoin, au milieu de la confusion et du doute provoqués par leur maladie, d'amour, de soleil et de soins.

Gregory